U0015091

新建築與流派

新建築與流派

童寯 著

香港中和出版有限公司
www.hkopenpage.com

導讀

童　明

　　在東南大學中大院，童寯先生給人們所留下的永久記憶似乎就是在一樓閱覽室裡的某個固定座位，以及作為青年教師和學生查找資料研究問題所使用的索引卡片。從 20 世紀 50-80 年代，如果沒有甚麼特別原因，老先生必定如同一隻標準座鐘那樣，每天早晨 7 點準時離家步行前往學校，端坐於閱覽室的同一個位置上，埋頭讀書摘記。

　　然而，大概很少有人知道，這位令人感到生性孤僻、寡言少語的老者，當時經年累月所從事的資料收集和整理工作究竟是甚麼，那些存放於資料室中的小卡片上所記錄的內容究竟是甚麼。如果與本書的內容對照起來看，讀者就不難發現，他當時所做的這些文獻摘抄的主要部分，就是長達數十年對於世界近現代建築的持續性研究。

　　追根溯源，這項工作大致起始於 1930 年的歐洲之旅。

正是在那一年，童寯先生已經從當時美國最富盛譽的賓夕法尼亞大學建築學院畢業兩年，在費城及紐約分別工作一段時間後，轉道歐洲回到國內，前往剛剛創辦的東北大學建築系任教。

從他為此次為期 4 個月的歐洲旅行所做的準備工作中可以看到，童寯先生顯然已經開始關注剛剛處在萌發狀態的現代主義建築浪潮。儘管不是特別明確，在所安排的經典建築參觀行程之外，童寯先生在筆記中已經添加了布魯塞爾、法蘭克福、斯圖加特等地的一些現代建築。就在那時，歐洲和北美一些城市剛剛興起的新建築思潮正在廣泛產生影響，例如，在此前的 1927 年，德國斯圖加特剛剛舉辦過魏森霍夫住宅展，遠在紐約剛剛成立的現代藝術博物館（MoMA）年輕館長阿爾弗雷德‧巴爾（Alfred Barr）正在組織亨利‧希區柯克（Henry-Russell Hitchcock）和菲利普‧約翰遜（Philip Johnson）前往歐洲收集整理現代建築，為兩年後在現代藝術博物館舉辦的影響深遠的國際風格（International Style）建築展做準備⋯⋯很顯然，即便當時現代主義建築作為一個整體在理論層面上仍然尚未完全成形，但在實踐領域的成就已經對現實世界產生了深刻的影響。

　　從童寯先生後來所遺留下來的旅歐日記可以看出，他不僅對古典建築如數家珍，而且對現代建築的潮流也十分熟悉，例如他在巴黎曾去觀看玻璃穹頂的大皇宮，在布魯塞爾計劃參觀霍夫曼設計的斯托克萊宮，在斯圖加特描繪門德爾森的肖肯百貨大樓，在杜塞爾多夫參觀「幾座歐洲最好的現代建築」，在法蘭克福偶遇格羅皮烏斯的現代建築展覽……同時令人頗感驚奇的是，他在沿途所參觀的班貝格海因里希教堂、比肯多夫聖三王教堂、烏爾姆天主教城市教堂，這些未曾在主流建築史上出現過的建築即使在今天看來，都是如此令人感動和震撼。

　　途中所遇一次次的現代展覽經常令他眼界大開，而旅程之前的精心準備也預埋了伏筆，使他一開始就對剛剛萌發的現代建築充滿了憧憬之情，如有可能就會不惜繞道，前往一看究竟，並在文字中不吝讚美之詞。而原先計劃中的羅馬、龐貝、西西里也在隨後的旅途中悄然消失，此時能夠打動他的已經不完全是經典建築了。

　　這一經歷深刻影響了童寯先生回國後在華蓋建築師事務所的創作態度。1931 年九一八事變後，當他從瀋陽來到上海參加組建華蓋建築師事務所時，就曾經與其兩位搭檔約定拒絕使用大屋頂，力圖成為一名「求新派」。這樣一位

後來被稱為老夫子的嚴謹學者，此時的舉動並不是對中國傳統文化的排斥，而是對一種幼稚的簡單化的拒絕。童寯先生在華蓋建築師事務所中所參加的第一個設計項目是南京外交部大樓，落成後的外交部大樓造價經濟、功能合理、造型莊重、比例勻稱，突破了當時呆板的古典模仿手法，通過將傳統民族風格進行簡化和提煉，做出了創造現代民族風格的可貴嘗試，成為現代民族風格建築的傑出案例。

在隨後的南京下關首都電廠、上海大上海大戲院、南京首都飯店、首都地質礦產陳列館等項目中，童寯先生的建築設計更是以一種全新開放的姿態對待每一個構思的整合，每一個節點的處理。抗日戰爭勝利後他在南京主持設計建造的公路總局、航空工業局、美軍顧問團公寓等一批作品則更加體現出與當時國際潮流相平行的建築風格，這些作品在現代建築史中佔有重要的地位，並產生了深遠的影響。

在這樣的時代背景中，由於功底扎實，學識淵博，童寯對於建築風格的評判並不以單一的民族文化特徵為標準，而是在一個更高的層面上進行探討。他所關心的是「如何在中國創造按外國方式設計與建造，而又具有『鄉土』外貌的建築，正是一個令中國建築師大傷腦筋的問題」。同時他也

很樂觀地認為:「我相信中國舊式建築制度,會在世界上發揚光大,直有如目下吉普車,在任何地方都風行一樣。」

1945 年抗戰勝利後,童寯先生在主持華蓋在南京的事務所的同時,也在當時的中央大學、後來的南京工學院建築系任教。可想而知,他必定不會僅僅停留於常規建築設計技能方面的教學,同時也會關注當時在二戰後正在歐美迅猛發展的現代主義建築浪潮。

雖然難以再次前往歐美實地考察,但是其長子童詩白正在美國康奈爾大學留學,童寯先生給他發去一份長長的書單,其中就包括當時剛剛出版的,由吉迪翁(Sigfried Giedion)撰寫的《空間、時間與建築》(*Space, Time and Architecture*)。由此,在隨後漫長而惡劣的「文革」環境中,童寯先生仍然從不間斷,只要條件許可,就投入到對於現代建築的研究與梳理之中。

1978 年,當中國從漫長的「文革」環境中蘇醒過來時,童寯先生積攢多年的成果就以《新建築與流派》的簡本方式出版了。這本匯集幾十年資料而成的、凝聚着數十年研究經歷的著作應該是中國近代最初針對西方現代建築進行系統性研究的成果之一。此書本應以更為厚實的方式進行出版,因為早在 1964 年,在童寯先生的筆記手稿中,它的雛

形即已經按照卡片形式整理而來的「近百年新建築代表作」大致形成了。

　　然而此書的最終形式並非是一種鴻篇巨製，文字的寫作風格有如童寯先生的品格，凝重而洗練。其原因一方面是因為童寯先生的寫作方式，按照他的習慣，有時收集資料再多，但如果不能構成文章所必需的數量和質量要求時，就會從不吝嗇，悉數付丙。他要求寫文應像「拍電報一樣簡練」，他的鋼筆字又密又小，有些地方還加黏貼、挖補……這使得他的手稿只要不發表，就會不時改了再抄，抄了再改，從而達到了高度的濃縮。

　　另一方面，在書中，為了客觀而有效地向中國讀者介紹這一新興領域，童寯先生也有意地屏蔽了自己的一些個人見解。然而在他自己的筆記中，他曾經以「文革」時期思想交代的方式，非常生動地提到了他對於西方現代建築的個人解析：

　　　　1. 自 19 世紀起，設計和結構分為兩個攤子，建築藝術和工程技術分工，導致西方，尤其是巴黎藝院，在設計專業教學上重視美觀輕視結構的傾向，強調藝術，脫離實際，造成極大危害。

2. 西方豪華住宅中，勞動人民工作（如廚房）食宿處與資產階級主人用房距離很遠，而劃分兩種不可調和的階級界限。主人扶梯之外，還設服務扶梯。美國實行種族隔離，公寓有黑人自用走廊、自用扶梯和出入口。

3. 西方建築刊物中很少提到建築經濟問題。投資越多，利潤越高，因為節約等於自挖牆腳。刊物也極少建築扎評。一批評則牽涉法律上人身攻擊等條款而導致訴訟賠償損失問題，因而極端審慎。

4. 西方今天有幾個建築「大師」，都具有世界性影響。他們各有各的哲學，有頑強信心。他們服務對象大多數是百萬富翁或政府機關，對經濟問題如造價等從未傷過腦筋。大師之一密斯有名言「少就是多」，即以少勝多，以簡潔取勝。簡化意味着經濟省錢，而他的「簡化」反而費錢。

5. 西方建築結構，並不完全實事求是，尤其在立面處理上，有些是為虛做假，幾根支柱是為追求美觀而加上去的，並無支撐作用。古典的靠牆「依柱」，沒有承重作用，是明顯例子。某教堂用磚砌承重牆，外面再包石牆，磚塊是照承重錯縫而不照合理的貼面劃縫。

　　然而除開由於政治因素所帶來的壓力，童寯先生對於現代建築的姿態一向是極為開放而歡迎的。在本書的前言中，童寯先生以極其簡略的話語和評價，指出了西方現代建築研究對於中國建築界的意義，他認為在工業革命之後，「科學技術對建築工程的設計和風格起無可避免的影響。由於用相同技術、相同材料，服從於相同功能，建築物很自然會出現類似面貌；但另一方面，全世界劃分為許多不同國家，處於不同氣候地帶、各具不同經濟條件這一事實，難道對建築風格不發生一點影響嗎？」

　　其實童寯先生在本書中，就已經在思考如何能夠跨越隔閡，走出中國自己的現代主義建築之路。他認為當代的建築設計應當洋為中用，本來由西方傳入的建築技術，如果經過「運用、改進、再製，習以為常，就變成自己的了」。在前言中他爭辯道：「西方仍然有用木、石、磚、瓦傳統材料設計成為具有新建築風格的實例，日本近30年來更不乏通過鋼筋水泥表達傳統精神的設計創作，為甚麼我們不能用秦磚漢瓦產生中華民族自己風格？西方建築家有的能引用老莊哲學、宋畫理論打開設計思路，我們就不能利用固有傳統文化充實自己的建築哲學嗎？」

　　這種言論實際上也是童寯先生針對當時國內的一些理

論思潮有感而發，因為無論在 30 年代還是 50 年代，中國
建築界都曾經針對中國自己的現代建築風格發生過爭論，
許多建築創作曾以大屋頂作為民族形式的嘗試，但由於經
濟問題而難以為繼。或者也曾經出現過另外一種完全照搬
照抄的現象，以致儘管有些建築物建在中國，但與國外建
築面貌看起來沒甚麼兩樣。

　　童寯先生潛在地認為，關於這些問題沒有簡單的答案。
對於西方現代主義建築的認知與學習，則可以為此作答提
供準備。任何創作都不可能一蹴而就，而是需要經過一段
時間探測摸索才能得來。因此他對於本書的效果也提出了
提前性的預告：「如果認為看完一些資料就能下筆，乃是天
真想法。若讀畢這份芻蕘之獻以後，仍覺夙夜彷徨，走投
無路，感到所做方案，是非理想，比未讀之前提出更多疑
問，尚待進一步鑽研，那這書的目的就達到了。」

　　《新建築與流派》最早由中國建築工業出版社於 1977 年
出版，曾經成為許多建築學人的啟蒙讀物。儘管近年來，
隨着大量西方著作的不斷翻譯出版，有關現代建築的歷史
已經不再是一種稀缺知識。但此書本身即作為一部歷史，
而且是從童寯先生特有視角所編撰的一部有關西方現代建
築的簡明歷史。

　　此次再版是在中國建築工業出版社 1977 年版本的基礎上修訂而成,並且對照原稿進行了一些審慎的修改,例如當時童寯先生的一些人名、地名的譯法已經按照今日習慣進行了調整,以便既可以保留原文風格和特點,又能夠與時下的學科規則相吻合。

2016 年 3 月

目　錄

前言

　　本書對各建築流派的敘述，以近代、現代的西方建築為主。在我國建築事業現代化的過程中，西方建築發展的經驗和教訓，值得借鑒參考。

　　在我國，最早出現的「洋房」是西洋教堂。1299 年西方天主教士在元大都（今北京）建教堂三座。1602 年澳門「大三巴」教堂建成，今天雖只餘殘壁石級，卻是亞洲大陸仍然存在的巴洛克式最早的建築遺物。西式工業建築始自清末「洋務運動」。鴉片戰爭以後，在租界由外國居民興造西式公共、工商與居住建築。1865 年清政府在上海設江南製造局，在南京設南京機器局；生產性工業廠房開始用承重磚牆、人字屋架結構。同時，明治維新後的日本也興建洋房，摒棄傳統木構架而採用磚牆人字屋架。但日本從此一直向西方一面倒而中國則除通商口岸以外，建築仍以大木作平房為主。全

國大規模用鋼材水泥建設只不過是新中國成立以來二三十年的事，但迄未打破建築技術的落後局面，建築風格上有些模仿西方建築也只能追隨西方。有些曾以大屋頂作為民族形式的嘗試，但也難以為繼，以致儘管有些建築物建在中國，但與國外建築面貌看起來沒甚麼兩樣，這就提出了我國新建築向何處去的問題。

西方工業革命之後，科學技術對建築工程的設計和風格起無可避免的影響。由於用相同技術、相同材料，服從於相同功能，建築物很自然會出現類似面貌；但另一方面，全世界劃分為許多不同國家，處於不同氣候地帶、各具不同經濟條件這一事實，難道對建築風格不發生一點影響嗎？西方仍然有用木、石、磚、瓦傳統材料設計成為具有新建築風格的實例，日本近 30 年來更不乏通過鋼筋水泥表達傳統精神的設計創作，為甚麼我們不能用秦磚漢瓦產生中華民族自己風格？西方建築家有的能引用老莊哲學、宋畫理論打開設計思路，我們就不能利用固有傳統文化充實自己的建築哲學嗎？

任何創作都不可能一蹴而就，而是經過一段時間探測摸索的準備才能得來。如果認為看完一些資料就能下筆，乃是天真想法。若讀畢這份芻蕘之獻以後，仍覺夙夜彷徨，走投無路，感到所做方案，實非理想，比未讀之前提出更多疑問，

尚待進一步鑽研，那這書的目的就達到了。

　　我校建築系攝影師朱家寶、圖書室周玉華兩同志，供給寫作資料，志此致意。

<div align="right">南京工學院建築研究所　童寯</div>

<div align="right">1978 年 12 月</div>

I 工業革命後的歐洲

　　西方建築由希臘羅馬到 19 世紀，經 2000 多年時間，形式、風格發生過多樣變化。一般是按照時代、地區或民族決定建築式樣名稱的。它們由於受地理、氣候、宗教、社會和歷史根源種種影響，各自產生很多特點，以表達時代精神。施工手段則一貫依賴傳統材料與手工業方式。人們對此已習以為常，相沿形成有目共睹、經久而值得誇耀的一種文化。

　　繼承 18 世紀工業革命[①]，19 世紀社會出現新變化，思想的解放，價值觀念與科技創造發明，都達到前未曾有的速度與水平。人口突增，交通擴展，促使工商業高度發達，一直

① 工業革命主要是機械化。作為製造機器材料的生鐵大量生產始自 1709 年的英國，因此可以把生產生鐵的革命作為工業革命的開始懷胎，瓦特（James Watt, 1736–1819）取得蒸汽機 1769 年專利權才是工業革命的一朝分娩。

持續並加強到本世紀而迄無止境。為適應生活與生產需要，出現了各種新類型建築。由於缺乏歷史典型示範，只得創新。恰巧在 19 世紀中葉前後已經大量生產的鋼鐵水泥，正好為建築提供新材料並促進技術革新，使建築走向具有前所未見的面貌。

1. 水晶宮

工業革命最早的英國，用機器大量生產貨物，通過自由貿易政策，使產品行銷各地，迅即被稱為「全球車間」（Workshop of the World）。為進一步擴大世界貿易，1851 年倫敦舉辦國際博覽會[①]，徵集各國工業產品，公開展覽。

為此須籌建陳列大廳；但因開幕日期緊迫，不得不放棄傳統建築觀念而選用園師職業者帕克斯頓（Joseph Paxton, 1803−1865）花房式「水晶宮」（Crystal Palace）應急方案（圖 1、

[①]　博覽會由法國創始。1791 年革命政權宣佈工作自由，廢除行會（Guilds）束縛工人以後，1798 年巴黎首次舉辦法國工業產品博覽會。世界範圍博覽會只有在貿易自由、交通自由、競爭自由條件下始有可能。1851 年倫敦萬國博覽會是首次。此後每隔十幾年在美、法等國繼續舉辦。1904 年美國聖路易斯市世界博覽會有中國首次參加。

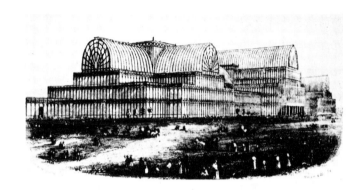

圖 1 倫敦水晶宮

圖 2)。這方案具有「新建築」[1] 的一些特點如：全用預製構件，現場裝配（圖 3）；用陳列架長度（長 24 英尺的 1/3 即 8 英尺或 2.4 米）作模數，排列柱距；閉幕後全部拆卸在另一地點裝配復原。面積 7.2 萬平方米，而支柱截面面積總和只佔其千分之一，9 個月全部完工。來自世界各地參觀的人，

[1] 新建築（Modern Architecture）的「新」，是指「現在」「活的」；是對舊的、傳統古典、折中等式的反義，Moderna 一詞原出自 1460 年前後的意大利，指當時出現的早期文藝復興新建築風格而由瓦薩里（Giorgio Vasari, 1511–1574）確定下來。每一時代都有自己的新建築。今天所說的新建築指百年來近代與現代建築統稱。

當時還未具備接受水晶宮所表現的時代精神的條件，而只異口同聲讚揚這鐵架玻璃形成的廣闊透明空間，不辨內外，目極天際，莫測遠近的氣氛。這特色是任何傳統建築所達不到的境界。無人不欣賞這一奇觀。即遠在德國農村的屋壁，也懸掛水晶宮畫片。無怪歐洲大陸隨後相繼舉辦的博覽會，也幾乎不例外地採用鐵架玻璃做法以解決陳列廳問題。

圖 2　水晶宮內景

圖 3　水晶宮預製構件裝配情況

2. 拉斯金

　　但也有人唱反調，如英國散文作家拉斯金（John Ruskin, 1819－1900）諷水晶宮不過是特大的花房。也有不從形式立論，而只根據所謂工程標準的計算方法否定水晶宮。當這座玻璃大廳設計方案公佈以後，就有預言家說水晶宮將會倒塌，理由是基礎不堅，無擋風措施，樑、柱之間連接欠穩固，構架缺乏剛性，又少斜撐等。但水晶宮終於完成使命，於

1852 年拆遷建於肯特郡新址塞登哈姆（Sydenham）又作為陳列廳後，1936 年毀於火災。

19 世紀建築的復古形式特多，但理論家對舊形式的衝擊也不小，到世紀末已使藝術創作向何處去發生問題而面臨危機。固然 19 世紀 20 年代德國建築家辛克爾（Karl Friedrich Schinkel, 1781–1841）曾做些簡化古典的嘗試，以適應時代思潮，但堪稱世界第一座新建築的，應是倫敦水晶宮，只是它在造型上和工程技術上尚未被重視甚至遭輕視。

3. 森佩爾

倫敦博覽會發起人之一並主持陳列佈置者科爾（Henry Cole, 1808–1882），作為美術圖案家也只醉心於工業產品如何結合藝術問題。獨有當時參與水晶宮建設工作的德國建築理論家森佩爾（Gottfried Semper, 1803–1879）[①]，回到歐陸後

① 森佩爾曾受古典教育又到巴黎進修，但卻排斥古典主義，在教學崗位上反對行政當局學院派，終於作為參加 1846 年巴黎革命一激進分子而由德國被逐往英國。1855 年後，在瑞士教學，著《建築技術與藝術風格》（*Der Stil in den Technischen und Archtektonischen Künsten*），書中把英國當時建築形勢介紹於德文讀者。他在德、奧設計的建築包括博物館與劇院，並曾做維也納市部分規劃。貝爾拉格、瓦格納都是他的門徒。

把這座大廳作為建築介紹於公眾。

4. 科爾

　　科爾 1847 年創設「美術製品廠」(Art Manufacturers)，目的是通過機製把產品藝術化。這就使他有資格作為創始博覽會一分子。倫敦博覽會展品都具有機械化大量生產而又兼仿古風格，但僅有舊時代式樣，而乏舊時代那麼一股生產熱情。千篇一律，呆板無味。

5. 莫里斯

　　對此，拉斯金和他的信徒詩人、藝術家莫里斯 (William Morris, 1834−1896) 心焉憂之，決意提倡藝術化手工業產品，反對機器製造的產品，強調要古趣盎然，返璞歸真。兩人蔑視機械文明的狂熱程度以表演馬車沿鐵路與火車賽跑的倒撥時鐘鬧劇而達到頂點。他們對機器製造的仇視已上升到否定工業革命本身。莫里斯這被恩格斯斥為情感上的空想「社會主義者聯盟」組織成員，由衷地主張為人民而屬於人民的藝術，用中古時代創作感情來生產 19 世紀工藝品。殊不料其

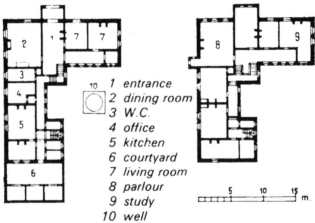

1 entrance
2 dining room
3 W.C.
4 office
5 kitchen
6 courtyard
7 living room
8 parlour
9 study
10 well

圖 4　紅屋

結果只能把工藝美術與機器對立起來。在建築方面，他與拉斯金的熱愛高矗式不同；他的冷淡態度表現於當他 21 歲時初到一處「新高矗」派建築事務所工作不及一年就感乏味而離職。但對建築藝術他卻比業餘愛好者拉斯金有更獨到的了解。拉斯金只強調建築美觀一方面，他則把建築聯繫到社會以至政治的一切，而看得更遠些。他對周圍的折中古典建築感到失望，願主動示範；於是 1859 年婚後即着手在肯特郡興建自用理想家庭別墅，邀觀點相同建築家韋伯（Philip Webb, 1831−1915）設計（圖 4）；自己則着手佈置室內裝飾陳設。

6. 紅屋

住宅命名「紅屋」（Red House），紅磚紅瓦，以有別於傳統的石板瓦和灰白色石牆或粉面牆。

7. 工藝美術運動

莫里斯作為手工業熱心實踐家宣傳家，立即開始籌設裝飾藝術手工作坊，和一些「拉斐爾前期」（Pre-Raphaelite）畫派成員同伙合作，1862 年開業，1865 年遷倫敦經營，肇「工

藝美術運動」(Arts and Crafts Movement) 的開始。「紅屋」不但外觀新穎，平面佈置也一反均衡對稱而只按功能要求做合理安排，打破傳統住宅面貌與佈局手法，在居住建築設計合理化上邁出一大步，比美國賴特 (Frank Lloyd Wright, 1867-1959) 的「有機建築」(見後) 早 30 年。但「紅屋」究竟只能反對傳統，尚談不到樹立新時代風格，這還有待於下一步運動。

工藝美術運動的影響廣泛而深遠。以類似名稱開設學塾、舉辦展覽的事在英國繼續下去；主持人往往是建築家，頗能進一步發揚甚至修改莫里斯觀點，也有主張不反對機製工業品而爭取與機製品風格協調；同時也拒絕抄襲古舊樣式產品而力求創新，這就隱然為 1926 年出現的「工業美術設計」(Industrial Design) 打下基礎。工藝美術運動信徒們在英國接連舉辦展覽直到 1888 年，同時也在比京布魯塞爾展出英國手工藝產品。布魯塞爾是當時先鋒畫家展覽作品的避風港。早在 1881 年就出現《新美術》週刊 (*L' Art Moderne*)，發行持續創紀錄 30 年之久。英國手工藝首次經由比利時為歐洲大陸創作思想開路。比利時是當時歐洲大陸工業最發達國家這一事實，也有助於使前進思潮與工藝美術理想的搶先實現。

8. 二十人社

《新美術》週刊成為集結比利時過激派畫家「二十人社」
(Les XX) 的號召動力，展開活動於 1884–1893 年間；到
1894 年始被「自由美術協會」(La Libre Esthetique) 所取代。
先進人物通過展出莫里斯等人作品[1]，作為工藝美術運動渡
入比利時的橋樑和提供新一代創作思想的源泉，然後擴展到
巴黎與德國。

9. 霍塔

1893 年比京出現歐洲第一座新風格居住建築，突出地表
達裝飾。這年霍塔 (Victor Horta, 1861–1947) 設計都靈路一
所住宅 Hotel Tassel，首次打破古典束縛，盡量避免細長走
廊，引進鋼鐵建築材料，外觀滿佈曲媚線條與柔和牆面。他
的畢生傑作是 1897 年完成的布魯塞爾「人民宮」，整個立面
都是鐵架玻璃窗 (圖 5)。

[1] 1956 年英國成立「莫里斯學會」，探索莫里斯在應用藝術裝飾方面的成就如糊牆紙之類。

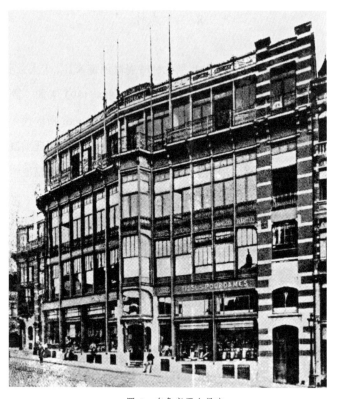

圖 5　布魯塞爾人民宮

10. 新藝術運動

　　這建築是「社會主義工人聯盟」（Union of Socialist Workers）辦公總部。霍塔是「新藝術」運動（Art Nouveau）創始人。新藝術是以裝飾為重點的個人浪漫主義藝術，兼與工藝美術運動同受高蹇派影響，在當時起承前啟後作用，又稱「二十人社風格派」。「二十人社」首腦毛斯（Octave Maus）是新藝術運動中堅分子。和莫里斯一樣，也把自然界花木之類作為圖案素材。活動時期始自 1887 年，持續到 19 世紀末再延至第一次世界大戰前後。

　　美國 1851 年參加倫敦萬國博覽會，展出傢具陳設與各樣工具，首次使歐洲接觸美國產品。觀眾無不讚揚美洲大陸帶來的簡潔明了的造型，既無浮飾而又適用，其前途必然會發展為獨特的藝術風格，這對歐洲來說是難得的啟示。

11. 芝加哥學派

　　在建築領域，作為美國最早建築流派「芝加哥學派」（Chicago School），則也較比利時新藝術運動早 14 年出現。芝加哥學派作為首次一夥商業建築設計者，在新生風格尤其

在高層建築造型與結構方式所達到的成就與世界性影響，更是新藝術運動所難與比擬。1837 年芝加哥設市以後，人口逐漸增加到 30 萬，房屋建設只有採用應急捷便的「編籃式」[1] 同木屋做法。木屋易遭火焚。1871 年大火，燒毀市區面積 8 平方公里。1880 年起全力進行重建，隨之企業管理大量伸張，城市地價上漲，人口愈益密集。作為對策，投資人採用高層建築方式以無限增加出租面積。恰在這時就湧現一批迎合投資人意圖的建築家。受到編籃式木架的啟發，他們使高層結構依附鋼鐵框架，鉚接樑柱。當然升降機也必不可少。[2] 芝加哥學派出名最早的詹尼（William Le Baron Jenney, 1832–1907）於 1879 年設計萊特爾 7 層棧房（Leiter Building）（圖 6）。

[1] 編籃式（Basket Frame）通稱氣球木架（Balloon Frame），極言其輕；1833 年初次用於芝加哥，迅即推廣到各地，今佔全美住宅構架類型半數以上。做法主要用大量 5/10 厘米松木方料，先豎起中距 40 厘米支柱，加釘橫條與斜撐；樓、地板擱柵與屋架方料尺寸稍大；柱外釘魚鱗橫板，內做板條粉刷牆面和天花。本是泰勒（Augustine D. Taylor）所發明，也有人不十分肯定地指發明者是斯諾（George W. Snow）。迄 19 世紀 70 年代稱為「芝加哥構架」（Chicago Construction），正如當時的鋼框架也同樣呼為「芝加哥結構」。日本 70 年代開始推行同樣木構架稱「2×4 式」（本來英吋數字），用以建造住宅，法令允許造到三層高度。

[2] 最早的升降機用蒸汽開動，於 1857 年安裝在紐約，又於 1864 年安裝於芝加哥，本是奧梯斯（E. Otis）所發明。包德溫（C. W. Baldwin）發明水力升降機，於 1870 年安裝於芝加哥。電梯到 1887 年才出現。

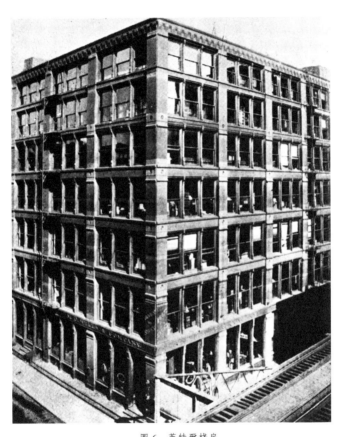

圖 6　萊特爾棧房

12. 詹尼

　　外圍用磚墩，內部用生鐵支柱，立面由牆墩與橫樑構成一系列方框，每框內裝三扇吊窗，是後來演變成為「芝加哥窗」的原型。1885 年他完成「家庭保險公司」10 層辦公樓，標誌芝加哥學派真正開始，是第一座鋼鐵框架結構，用生鐵柱、熟鐵樑和鋼樑。詹尼 1890 年又設計當時最高鋼框架 16 層曼哈頓辦公樓。他的事務所培養出許多芝加哥學派有名人物，如伯納姆（Daniel H. Burnham, 1846−1912）、魯特（John Wellborn Root, 1850−1891）以及沙利文（Louis H. Sullivan, 1856−1924）等。

13. 沙利文

　　芝加哥學派中堅人物沙利文 1881 年與艾德勒（Dankmar Adler, 1844−1900）合伙，5 年後以設計「會堂大廈」（Auditorium Building）而初顯身手。這空前大體形建築包括旅館、辦公用室、劇院 3 部分；4000 餘座觀眾廳音響效果的完美是比現代聲學早 40 年達到的。處理這座首次出現的高層多功能「復體大廈」（Megastructure）引起處理臨街

面貌問題。通過仿效芝加哥學派「先知」理查森（Henry H. Richardson, 1838–1886）1885 年設計的芝加哥「馬歇爾斐爾德」批發商店立面造型得到解決，即從內部分散中謀求外觀的統一。沙利文具有超群設計才華，又有一套哲學理論，尤其在高層建築造型上有他的三段法，即基座部分和最高的出檐閣樓，以及它們之間的很多標準層，用不同形式處理。標準層佔立面高度的比重特別大，應直截了當突出其垂直特點，加強邊墩。這手法流傳很廣而且很久。沙利文時代認為裝飾是建築不可或缺的一部分，以他自己作品為突出代表；在這點上，他和同時代的歐洲新藝術學派建築家沒甚麼不同。

14. 有機建築

　　1900 年他提出「有機建築」（Organic Architecture）論點，即整體與細部、形式與功能的有機結合，應如緊握十指抓住實體一樣；當然，還要考慮當時社會和技術因素。他常被引用的一句名言是「形式服從功能」（Form follows Function）①。

① 沙利文這話來自格林諾（Horatio Greenough, 1805–1852）。格林諾在意大利學習雕刻，深信威尼斯修道士兼建築學者勞道利（Carlo Lodoli, 1690–1761）的建築功能學說，甚至「有機建築」這詞也可能來自這修道士。沙利文把格林諾功能學說接過來，再傳給門徒賴特。

他的代表作有 1890 年建成的聖路易市 9 層「維因賴特」辦公
樓（Wainwright Building），5 年後建成的布法羅城 13 層「保
證大廈」（Guaranty Building）（圖 7，現被列為名跡保存），
以及 1900 年前後陸續擴充的芝加哥 12 層卡爾森百貨樓
（Carson, Pirie Scott）（圖 8），其中「保證大廈」是他實踐自己
提出的三段法立面典型之一。但到卡爾森百貨樓的立面，顯
得更靈活，不再見豎條而是格子。從這 3 座每隔 5 年的作品
立面的轉變，可以看出他設計思想是隨時代演進的；頂峰以
「卡爾森」的簡潔明確面貌作最高標準，也最能忠實地表達框
架結構立面章法。

　　芝加哥高層建築也有不用框架而用承重牆結構，這座
實例是 1889 年魯特設計的「蒙納德諾」辦公樓（Monadnock
Building）（圖 9）。內部全用生鐵支柱熟鐵橫樑。「磚盒」外
觀無任何裝飾；16 層高的磚砌承重外牆雖然使開窗面積受到
限制，但立面構圖看來還比較輕靈。魯特不但有藝術創作才
能，在工程計算方面也由他指導。承重牆底層牆身厚 72 英
吋（1.83 米），為防止沉陷最多到 0.20 米的結構計算，由於
牆腳面積偏小以致完工後由 1891 年到 1963 年間下沉共 0.51
米，但幸虧是均勻沉陷。1963 年重修一次，迄今仍在為租戶
使用。作為最早解決高層辦公樓設計的芝加哥學派，既創用

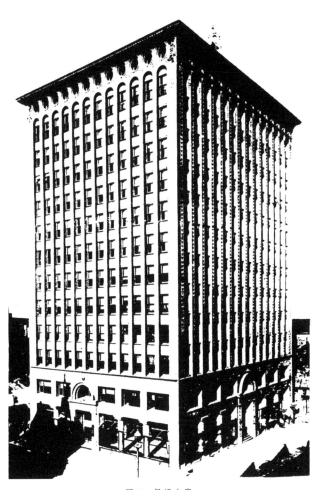

圖 7　保證大廈

圖 8　卡爾森百貨樓

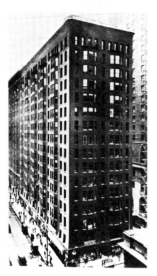

圖 9　蒙納德諾辦公樓

沉箱式基礎以適應土質，樹立高層建築早期造型風格，又給後來旅館公寓建築設計留下楷模，在技術、藝術上謀求有機合理的統一，這是對美國以至全世界最寶貴貢獻。

　　1893 年芝加哥舉辦哥倫布博覽會。展覽建築除沙利文設計的交通館，全都由東部如紐約的諸建築家的折中主義作風所控制；影響所及，使社會的愛好突然轉向古色古香的羅馬檐柱、板條石膏粉刷假古典。芝加哥學派末日到來了，甚至被譏笑為落後一夥。沙利文慨歎說，「芝加哥博覽會造成的災難，將延續半世紀！」但他在預言黑暗時，卻忘記他的門徒、芝加哥學派賴特這顆明星在以後半世紀中振衰起敝作用，從 1910 年就被歐洲人發現了。

II 20 世紀新建築早期

15. 凡 · 德 · 維爾德

繼霍塔 1893 年的住宅設計，次年，凡 · 德 · 維爾德 (Henry van de Velde, 1863－1957) 首次在比京郊區自用住宅做室內裝飾嘗試。他雖然是新藝術派，但作風有別於霍塔。儘管他也採用平滑外形，但更簡單嚴肅。他推崇英國工藝美術運動先驅作用是在供給與啟發他創作思想以動力，但他也批評莫里斯只不過是以貴族自居而脫離社會。他認為藝術的新生只能從信服地接受機器作用和大量生產的必要來實現；因此在這點上他比莫里斯更具先進思想。新藝術運動影響逐漸波及全歐。1896 年芬蘭首都赫爾辛基成立民族浪漫藝術學院，以新藝術為樣板。沙俄在 1898 年刊行《藝術界》(*Mir Isskustva*)，介紹當時新藝術運動動態，這年凡 · 德 · 維爾德也仿照莫里

斯做法，自辦美術工場，定名為「工業美術建造裝飾公司」
（Arts d'Industrie, de Construction et d'Ornamentation Van de
Velde & Cie），有合伙人三名。1903 年他應邀去德國魏瑪城
主辦藝術職業學校（Weimar Kunstgewerbeschule Institut，後
改組成為「包豪斯」），並負責建築校舍。1907 年他和「德意
志製造聯盟」（見後）發生聯繫，因而 1914 年在科隆城「德製
聯盟」展覽會場負責一座劇院設計（圖 10）；外觀用大量曲
面，無顯著裝飾。儘管他是把新藝術運動推進到全歐的主要
帶路人，但他也看到這運動的過渡性。以後，在兩次世界大
戰期間，他的建築風格逐漸擺脫新藝術而更接近國際形式。

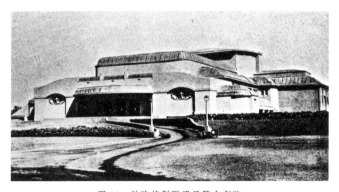

圖 10　科隆德製聯盟展覽會劇院

16. 格拉斯哥學派

英國工藝美術運動對歐洲新藝術的誕生有直接作用，這即便是新藝術運動先驅人物也加以肯定。但新藝術在英國本土卻遭疑難甚至被斥為一種病態。只有由「格拉斯哥畫家集團」(Glasgow Boys) 發展成為包括建築家在內的「格拉斯哥學派」才開始以標榜新藝術而出名。

17. 麥金陶什

成員之一是建築家麥金陶什 (Charles Rennie Mackintosh, 1868－1928)。他的代表作格拉斯哥美術學校校舍 (Glasgow Art School) (圖 11，隨又擴建，1909 年完成)，是新藝術作風產物。為迎合英國保守老成觀點又不背棄傳統觀念，曲線弧面被減到最少限度。隨後他又在歐洲各地展出室內裝飾與傢具設計，成為馳名人物，特別在維也納，很有影響。

18. 高迪

由 19 世紀過渡到 20 世紀期間，西班牙也出現新藝術

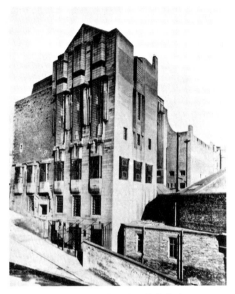

圖 11　格拉斯哥美術學校校舍

運動的邊緣作品。代表這派的高迪（Antonio Gaudi, 1852－
1926），原是傾向於高蠹式折中主義建築家，並在宗教和居
住建築上結合傳統形式，大膽嘗試新穎獨創手法。作品集中
在他久居的巴塞羅那城，主要建築物如米拉公寓（Casa Milà）
（圖 12），造於 1905－1910 年間。

　　不能把新藝術運動某一成員或集團孤立起來看待，這也
是對任何建築流派的態度。對新藝術，要回憶上世紀末開始

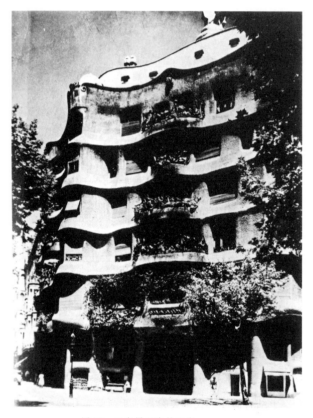

圖 12　巴塞羅那米拉公寓

的文化交流既廣泛又繁忙，對彼此觀摩啟發所產生的極大作用。劃分區域或只舉出個人來評價這運動是不適合當時背景的。有的和這運動雖然唱同調或很合拍，但卻屬另一集團或可能是其他新派創始者，如下述的貝爾拉格、霍夫曼、奧爾布里希、路斯等。

19. 貝爾拉格

　　貝爾拉格（Hendrik Petrus Berlage, 1856－1934）出生於阿姆斯特丹，到瑞士從學於森佩爾，因而思想上和英國拉斯金等倡導的工藝美術運動發生聯繫。當然，荷、比是鄰國，也免不了受新藝術的影響。由於荷蘭建築歷史條件限制，他是在「新高矗式」氣氛中成長的，但他能衝出這北歐保守道路而爭取荷蘭建築的時代化，並主張建築應該合理地通過純潔手法反映客現現實。阿姆斯特丹交易所新廈方案競賽中他被選定負責建築工程，於 1903 年完成（圖 13）。交易所基本用磚、石承重牆，具純樸忠實格調，不施粉刷蓋面。他和路斯一樣反對裝飾而把磚牆的粉刷蓋面看作為不應有的裝飾。直到今天，交易所的外觀還與市容風格和諧。這座新廈立刻使貝爾拉格成為荷蘭劃時代建築的設計者；潔淨外觀

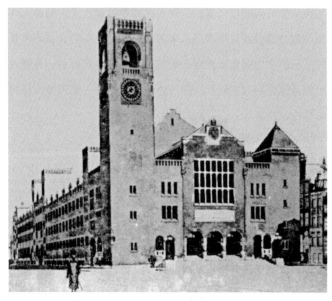

圖 13　阿姆斯特丹交易所

與內部空間三層圍廊處理使人聯想到次年賴特設計的拉金
肥皂公司辦公樓（見後）內天井圍廊形式；兩人做法不謀而
合。事實上，把賴特介紹給荷蘭、瑞士建築界的正是貝爾拉
格本人。他 1911 年親自去美國實地鑒賞芝加哥一帶新興建
築，以對證一向的信念。翌年他到蘇黎世，在工程師建築師
協會做有關賴特講演；聽眾之一是柯布西耶（Le Corbusier,
1887－1965）。瑞士《建築學報》隨即刊登講詞，柯布西耶又

是讀者，這使他初聞賴特大名。兩巨人相互抵觸與詆毀從此開始，續見下文。貝爾拉格建築哲學論點對下一代有深遠影響。

20. 阿姆斯特丹學派

　　每一派別內部都有持不同，有時甚至相反意見的人，醞釀一段時期，就出現脫離貝爾拉格而獨立的阿姆斯特丹學派（Amsterdam School），主要成員是德克勒克（Michel de Klerk, 1884－1923），作風是融會傳統習慣與新興運動，1918 年通過機關期刊《文定根》(Wendingen) 播佈建築與交誼觀點，到 1936 年才停刊，這學派作品有的偏重建築磚牆立面，近似貼標籤，具有和剛萌芽的表現派平行傾向，活動於 1920－1930 年間；在理論上並不突出，但出版有關一些建築作品專集則頗出色。

21. 瓦格納

　　瓦格納（Otto Wagner, 1841－1918）接受森佩爾的革新思想，視傳統為考古，把奧地利建築從新古典主義解放出來；

在這決戰中，他幾乎孤軍奮鬥。1894 年他到維也納藝術學院執教，一開頭就宣稱建築思想應該來個大轉變以適應時代需要，而這是一向作為維也納傳統古典主義信徒到 50 歲才突然說出的話。他進一步發揚他的覺悟論點，於翌年所著《新建築》(*Moderne Archtektur*)〔印第三版時改稱《當今建築》(*Die Baukunst Unserer Zeit*)，1914 年〕，指出建築藝術創作只能源出於時代生活，有新工學才有新建築，新用途、新結構產生新形式，不應孤立地對待新材料、新工程原理，而應聯繫到新造型使與生活需要相協調，但他又主張建築教育目的應該是培養建築家而不是技術家，把建築與技術分開，這就自相矛盾令人費解。

22. 維也納學派

1894 年他設計維也納地鐵各處車站時，尚未完全丟棄新藝術累贅，到 1904–1906 年維也納郵政儲蓄銀行營業廳（圖 14）施工階段，則只見樸素牆壁和鐵架玻璃天花板，才顯示他在設計領域 20 世紀嶄新風格的開始。他所做許多建築方案並未實現。儘管有意無意中還流露些古典因素，但他在忠於維也納文化傳統之餘，卻含有大量革新思想，和布魯

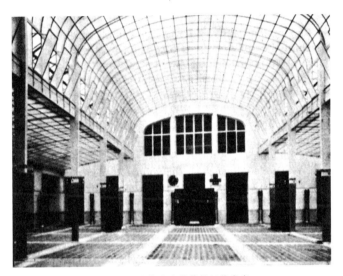

圖 14　維也納郵政儲蓄銀行營業廳

塞爾以及格拉斯哥新派一道，不走老路而追求新技術發生的
作用。他所具有一些設計特點使他成為奧地利創始 20 世紀
新建築先驅，並影響於下一代，其中有些是以他創始的「維
也納學派」(Vienna School) 中的骨幹，最著名的如奧爾布里
希、霍夫曼、路斯三人。

23. 奧爾布里希

24. 分離派 [①]

　　奧爾布里希（Joseph Maria Olbrich, 1867－1908）是瓦格納得意門生，並承受他的衣缽，又在他的事務所工作 5 年，幫他設計地鐵各車站。忽然間，維也納執心於手工藝的一群新藝術運動信徒，以裝飾為主的建築家，伙同畫家雕刻家，背叛瓦格納而於 1897 年成立「分離派」（Sezession），奧爾布里希立即加入成為發起人之一並於翌年設計在維也納的分離派展覽廳。1900 年他應邀去達姆施塔特城設計近郊美術家聚居點，佈置住宅展覽廳建築群，供畫家雕刻家工作生活使用。住戶中有以後出名的建築家貝侖斯。這建築群經過擴建於 1907 年全部完成，包括一座婚禮紀念塔（Hochzeitsturm） [②]（圖 15）。建築材料五光十色，夾雜些新高矗式風味，並帶有節日氣氛；令人想見設計人當時意氣風發，下筆充暢，似

[①]　本書源於童寯先生的筆記手稿，其雛形按照卡片形式整理。書中有一個以上標題並排的形式，乃是保留其原本的形式結構。──編者註

[②]　奧爾布里希在達姆施塔特城郊山腰佈置美術村，1901 年落成並公開展覽。1907 年擴建完工舉辦第二次展覽，包括建成的婚禮紀念塔（高 48.8 米）紀念路易大公爵第二次結婚。

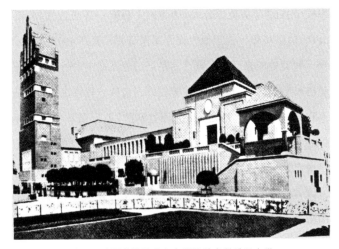

圖15　達姆施塔特美術家聚居點與婚禮紀念塔

乎漫不經心，而每一細節都不輕易放過。但全部設計還僅僅
停留在形式變化上而缺少技術與組合關係的革新。他若不早
逝，成就是不可限量的。

25. 霍夫曼

霍夫曼（Joseph Hoffmann, 1870–1956）從學於瓦格納，
先屬維也納學派，後加入分離派，並於1898年參加分離派家
具展覽，而傢具是他當時興趣所在。1899年執教於藝術職業

學校，1903年與莫澤合組「維也納工藝廠」(Wiener Werkstä-tte)，這以後幾乎佔了他大部分工作時間，直到1933年才停辦。和莫里斯相反，辦廠目的是把工藝品從中古時代烙印解脫出來。他仍有餘力從事建築設計，包括一些維也納附近住宅和一座療養院。最著名的是布魯塞爾「斯托克萊宮」(Palais Stoclet, 1905−1914)(圖16)和科隆城1914年「德製聯盟」博覽會奧地利館。斯托克萊宮是豪華大型住宅，外牆面貼大理石鑲青銅邊方板，構成錯落式立方體，富有傢具重疊意味，內部裝飾陳設則用他主辦的工藝廠產品。1920年他任維也

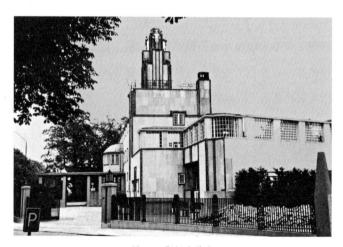

圖16　斯托克萊宮

納市總建築師。面對業已興起後的日新月異創作與所處新社
會的含義，他自感被迫落到新建築範疇邊緣，於是毅然在居
住建築設計洗盡浮飾，爭取在建築革命領域中佔一席地位。
瓦格納歿後，他繼作奧地利建築界代表人物。

26. 路斯

　　路斯（Adolf Loos, 1870－1933）的生涯與論點大有別於
維也納同輩，出於孤僻性格，加以曾在 19 世紀末旅遊英、
美三年，目睹當地用品衣着平易近人與純樸無華，懷有深刻
印象，因而對裝飾發生反感甚至把適用和美觀對立起來，於
1908 年著文名《裝飾與罪惡》（Ornament and Crime），因此仍
然拋棄不了裝飾的分離派就變成他的敵人。他又主張不能隨
意放大建築空間，認為把合理有限空間妄加擴展是浪費，是
無形的裝飾。他也不贊同在施工圖上加註尺寸，認為從數字
出發而不聯繫人體與活動範圍條件是違反人性。事實上，適
當註些尺寸還是有用甚至必要。但他最激烈的觀點是對建築
藝術性加以否定，認為凡適用的東西都不必美觀，他把瓦格
納、霍夫曼看成為文化墜落者，這也毫不足怪。1904 年他首
次設計一座住宅，仍然顯露瓦格納影響。再過幾年，他的設

圖 17　斯坦納住宅

計就按照避免「犯罪」原則行事，排除一切無關因素如裝飾之類，只留下素壁窗孔，開歐洲合理派如格羅皮烏斯與柯布西耶等新建築風格之先，可把他 1910 年在維也納完成的斯坦納住宅 (Steiner House) 作為代表 (圖 17)。1920 年起他被委為維也納市總建築師，致力於試驗大眾化民居；雖然只部分實現，但其先進性在奧地利甚至全世界都是公認的。

19 世紀末新藝術運動幾乎遍及全歐。手工藝商店與有關裝飾藝術定期刊物，陸續出現於法、德兩國。在法國，佔優勢不大，只被當作傢具裝飾一類玩意兒，打不進傳統勢

力根深蒂固的古典建築領域。但在德國，由於森佩爾與慕特修斯曾居倫敦而「發現」水晶宮是建築並賦以時代意義以後，新藝術卻取得立足點而獲新生命。德國從 20 世紀開始就成為歐洲新建築思潮中心；1896 年發行期刊名《少壯派》（*Jugendstil*）這新藝術同義詞，以響應比利時霍塔和凡‧德‧維爾德的挑戰。意大利也於 19 世紀末刊印有關裝飾美術與工業雜誌兩種。意大利出於歷史原因對新近事物雖乏獨創精神，但還是熱情希望接受，得些補益。20 世紀初，米蘭和都靈兩城興造的一些建築也不可避免受新藝術運動與維也納分離派的影響。

27. 賴特

20 世紀開始，意味着芝加哥學派第二代，完全擺脫和新古典的千絲萬縷聯繫，也不理睬當時歐洲新藝術運動，而逐漸與德國、法國新建築作風通氣，但仍自行其是。在公共與工業建築上也用鋼筋水泥框架。主要活動人物有沙利文和門徒賴特。賴特是芝加哥學派內帶新藝術傾向，反古典檐口、柱式的先鋒。這學派又包括艾勒姆斯萊（G. Elmslie，沙利文的一度得力助手）、格里芬（Walter Burley Griffin, 1876-

圖 18　卡特住宅

1937）以及波金斯（Dwight H. Perkins，以設計學校建築聞名）。格里芬曾當過賴特的助手；他設計的住宅風格之逼近賴特，幾可亂真，如 1910 年完成的卡特住宅（圖 18）。1911年他參加澳大利亞首都規劃方案競賽得頭獎，1913 年離美赴澳開始堪培拉建都工作[1]，隨即落戶。

① 澳洲 1975 年舉辦在堪培拉的格里芬紀念碑設計方案競賽，表揚他的首都規劃。

28. 草原式

　　賴特早期作品絕大部分是住宅，屬「草原式」風格（Prairie Style）。草原式只可作為芝加哥學派支流，而不能與之混為一談。據賴特自稱，引起早期居住新建築誕生的草原式，有以下各特徵：住宅房間減到最少限度，組成具有陽光、空氣流通和外景靈活統一空間；住宅配合園地，底層、樓層、屋檐與地面形成一系列平行線；打破整個住宅和內部房間悶箱式氣氛；變天花牆壁為屏蔽而不封閉；把地下室提高到地面作為建築台座；避免繁雜建築材料，傢具裝潢體裁和住宅要協調。賴特又敘述芝加哥學派之興是他和剛剛開業的一些建築師聚餐時談論醞釀起來的。幕後權威當然是沙利文，第二把手就非賴特莫屬了。賴特進威斯康星大學土木工程系兩年（1885－1887）就離去到芝加哥謀生，1887年入沙利文的設計室當6年助手，1893年自設事務所，開始設計草原式風格住宅，事實上他此前早已暗地這樣做，因而引起沙利文對他的「背叛」不滿。未過幾年，德國人弗蘭卡（Kuno Franke）1908年作為交換教授到哈佛大學講學，深為賴特建築作品所吸引，登門拜訪，邀他去德國，說「德國人正在摸索你實際已做到的東西，美國人50年內尚缺少接受你這人的準備」，

賴特當時未置可否，1910 年他真的去歐洲了。弗蘭卡通過一家柏林出版商於這年刊印賴特專集，翌年又刊印續集 [1]；同期並舉辦賴特個人作品圖展 [2]。歐洲人如前述的貝爾拉格把賴特介紹到歐洲；賴特本人也回敬歐洲，説他最推崇瓦格納與奧爾布里希兩人。1905 年賴特設計布法羅城拉金肥皂公司辦公樓（Larkin Building, 1950 年拆毀）（圖 19），外觀與貝侖斯設計的透平機製造車間精神有些默契，都前所未見，而比它早 4 年。內部四周圍廊玻璃頂辦公敞廳，和前一年完成的阿姆斯特丹交易所內部證券大廳也大略相同，是建築史上一段巧合。拉金辦公樓的出現已屆芝加哥學派尾聲。賴特在住宅設計上，繼承莫里斯「紅屋」的哲學，爭取合理安排，打破傳統的均衡對稱，進一步追求靈活空間。

[1] 柏林建築出版公司 1910 年印行《賴特設計方案及完成建築專集》（*Ausgeführte Bauten and Entwürfe von Frank Lloyd Wright*, 1965 年紐約重印）；1911 年又印行《賴特建築作品專集》（*Frank Lloyd Wright: Ausgeführte Bauten*）。荷蘭期刊《文定根》（*Wendingen*）也在 1925 年為賴特發專輯。

[2] 荷蘭建築家奧德（Jacobus Johannes Pieter Oud, 1890–1963）看過展覽後説，「賴特作品有啟示性，富有説服力，活躍堅挺，各部分造型相互穿插變化，整個建築物從土中自然生長出來，是我們這時代建築功能結合安適生活唯一無二體裁」。密斯也説，「愈深入看他的創作，就愈讚美他的無比才華。他的勇於構思，勇於走獨創道路，都出自意想不到的魄力。影響即使看不見也會感受到」。

圖 19　拉金肥皂公司辦公樓

29. 羅比住宅

他 1909 年設計的芝加哥櫟樹園羅比住宅（Robie House）
（圖 20）達草原式高潮最後代表作，已被指定為重點文物保
存下來。過兩年，他設計塔里埃森鎮（Taliesin）自用住宅
（圖 21），後經兩次火災屢加擴建。1919 年賴特應邀去東京
設計帝國旅館（1970 年拆除後另建 17 層新館），這建築對當
時尚在啟蒙時期的日本設計風格未起推動啟發作用，是一憾
事。賴特服務對象一般是寬裕中產社會，但他也未嘗不想解
決廣大群眾住房問題，並於 30 年代做些低造價建築方案，
用夾心板做牆，木枋架平屋頂，稱之為「純美國風」住宅
（Usonian House）[1]。在高層建築結構，他和早期芝加哥學派
利用鋼框架有所不同；他熱衷於鋼筋水泥結構，更喜發揮其
懸臂作用。

[1] Usonian 字義是「美國的」，這字是近代英國作家塞繆爾・巴特勒（Samuel
Butler, 1835–1902）在一小説中所創。

圖 20　羅比住宅

圖 21　塔里埃森鎮賴特住宅

30. 流水別墅

　　1936 年他首次得機會用之於霍夫曼（J. Hoffmann）賓州鄉居「流水別墅」（Falling Water）（圖 22）。橫縫毛石牆和懸臂陽台平行交織，進退錯落，構成生動活躍畫面。他不把山莊置於和「熊跑溪」（Bear Run）的對景地位而使坐於溪上，也是出自與眾不同的想法。當施工階段，開始拆陽台模板時，工人因未獲施工公司生命保險福利待遇而拒絕進入現場工作，賴特一怒之下，手掄大錘，把模板支撐敲掉。他自信

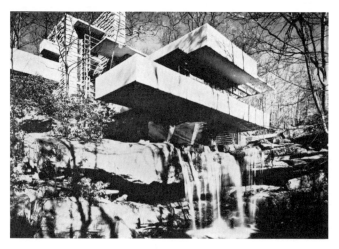

圖 22　霍夫曼賓州鄉居流水別墅

心如此之強以至在隨後各建築結構上，不斷試用獨創鋼筋水泥做法。1936年他設計約翰遜製蠟公司辦公處（圖23）和7層實驗樓（圖24），實驗樓每層都用懸臂樓板。辦公處工作廳用上肥下瘦鋼網水泥細高圓柱支承傘狀屋頂，是前所未見的造型。市政工程當局懷疑其強度，直到載重試驗超過規定幾乎加倍時，才廢然退席。兩年後，他在亞利桑那州沙漠地區用毛石矮牆上扯帆布頂構成「西塔里埃森」（Taliesin West）（圖25），作為冬季居住工作之所。1955年他在俄克拉荷

圖23 約翰遜製蠟公司辦公處

圖 24　約翰遜製蠟公司實驗樓

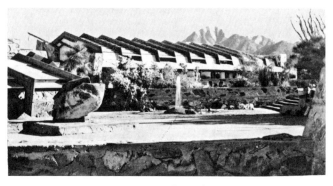

圖 25　西塔里埃森

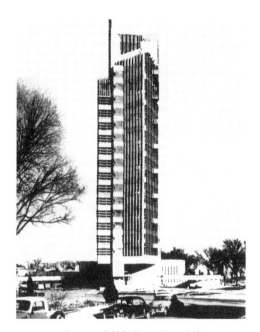

圖 26A 普賴斯辦公公寓混合樓

馬州設計「普賴斯」19 層辦公公寓混合樓（Price Tower）[1]（圖 26A、圖 26B），鋼筋水泥框架，懸臂樑支承樓板，預製構件裝配。建築物自重較鋼結構幾乎輕一半。

[1] 普賴斯樓結構方案來自賴持 1929 年未實現的紐約聖馬可大廈設計（St. Markś-in-the Boverie），如樹幹伸枝一樣，佈置懸臂樑結構。

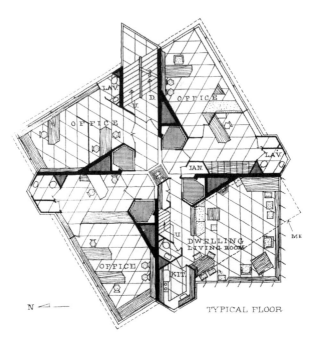

圖 26B　普賴斯樓標準層平面圖

31. 古根海姆博物館

　　他臨歿前一年完成從 1946 年就開始設計的紐約古根海
姆（Guggenheim）博物館（圖 27），是最易引起爭論的 6 層
螺旋形向下逐層收縮的圓塔；光線由上下不同直徑兩層之間

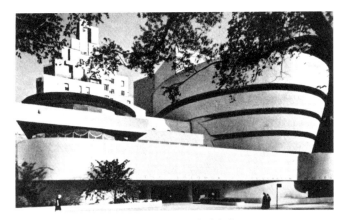

圖 27　紐約古根海姆博物館

外圍一圈玻璃窗水平面反射入內。參觀路線是先把觀眾用電梯送到頂層，然後沿斜坡走廊邊步步下降邊參觀展覽；走廊既是陳列廳又是交通線，以此醫治博物館疲勞症（Museum Fatigue）。他生前未見完成的工程是加州馬林縣的 Marin County 行政中心。

32. 雷蒙德

　　賴特是使美國從芝加哥學派過渡到現代建築的橋樑；這橋樑作用是由 19 世紀土生土長美國建築文化轉變到 20 世紀

歐洲建築楷模，但賴特本人反而是只影響歐洲而不受歐洲浸
染的建築家。他始終是自大、自憐、自信的美國佬。他一
生有 70 年在活動，包括 500 座已經建成的工程和 500 多種
方案，加上 10 多種著作。他的住宅既是事務所又兼學塾。
如德國貝侖斯和法國佩雷，他也培訓些有名助手，如雷蒙德
（Antonin Raymond, 1888-1976），1916 年進入他的事務所，
後來被派往東京助理帝國旅館建築施工；完工後住東京自
設事務所，設計住宅學校。第二次世界大戰期間離日返美，
戰後又去日本工作，對日本現代建築做推進貢獻，並培訓後
輩；前川國男在他的事務所工作 5 年。又如辛德勒（R. M.
Schindler, 1887-1953），維也納藝術學院畢業，深受瓦格納
影響，1917 年到賴特事務所，1920 年去洛杉磯市開業，設
計些住宅。

33. 諾伊特拉

　　諾伊特拉（Richard Neutra, 1892-1970），維也納工科大
學畢業，路斯的信徒，當然也就批判裝飾；1923 年到紐約，
隨即在賴特事務所短期逗留，再去洛杉磯，設計住宅、學
校、醫院，以至做城市規劃。他巧於利用編籃式木架構成新

圖 28　羅沃勒住宅

建築風格住宅。但 1929 年完成的洛杉磯羅沃勒住宅（Lovell House）（圖 28）則用鋼架；把挑出的陽台用鋼纜吊掛於頂部懸臂結構。他 1927 年參加日內瓦國聯總部建築方案競賽。上述三人都不仿效賴特風格而更接近國際學派。此外，意大利移民索萊里（Paolo Soleri, 1919－2013），從賴特學習一年，離去後在美國中部從事居住建築設計。他自用住宅是掘土為坑上覆一塊鋼筋水泥板。他設計的空間充滿曲線。至於高夫（Bruce Goff, 1904－1982），未曾隨賴特學習，但掌握他一套手法，模仿他的風格，並把事務所設在「普賴斯」樓上，以表

對他的景慕。賴特門徒來自四面八方。日本人伊東荒田在帝
國旅館建築工地完成助理工作後，去美國向賴特繼續學習，
然後回東京開業。從 30 年代起訖第二次世界大戰前後，賴
特也收中國門徒數名。賴特教學工作是利用師生集會或聚餐
時間用座談方式進行。學生既是繪圖員又兼在農田、廚房勞
動，或於擴建賴特住宅時在建築現場工作。賴特建築設計業
務，1932 年起用「賴特同門會」(Taliesin Fellowship) 名義由
門徒協助經營；歿後，由暫稱「塔里埃森合伙建築師」繼續
進行，負責工作的都是他的門徒。①

34. 德意志製造聯盟

　　德國人慕特修斯 (Hermann Muthesius, 1861－1927) 於
19－20 世紀交替期間任駐英使館文化參贊 7 年，由於自身是
建築家，對英國居住建築，曾做深入研究，並出版有關著作。
在 1902 年就從建築觀點稱讚水晶宮，這很自然也會促使他
注意英國一般家居陳設與日用品風格以及生產問題。1898

① 賴特歿後，仍繼續出現關於他的書刊。1978 年在芝加哥附近櫟樹園 (Oak
　Park) 成立「賴特協會」(Frank Lloyd Wright Association)，每隔兩月印發有
　關賴特事跡與成就函訊。

年德累斯頓市施密特（Karl Schmidt）受英國工藝美術運動啟發而開設「德意志工藝廠」（Deutsche Werkstätte），通過標準化大批生產工藝品，過 10 多年後，又把廉價傢具推向市場。慕特修斯決意照樣做，設一機構，綜合一切實用藝術試驗結果，定期展覽觀摩，加以評比，為此 1907 年他倡議成立「德意志製造聯盟」（Deutscher Werkbund），成員有藝術家、評論家、製造廠主等。目的是樹立工藝尊嚴，優選美工成品，獎掖成就並提高質量。聯盟定期展出應用藝術產品，參觀比較，當然還含有推廣銷路開闢市場的積極意義。鄰國荷蘭 1916 年同樣組成「設計與工業協會」（Design & Industries Association），努力於簡化日用品式樣，以「合用」為口號。戰前的奧地利於 1910 年，瑞士於 1913 年，也成立類似聯盟。慕特修斯思想深處是莫里斯手工藝觀點，所不同的是莫里斯不顧一切地偏愛手藝，而他則不反對機械化大量生產。德製聯盟作為第一次世界大戰前最重要文化團體，其着眼點是美術、工業、手藝的總和。聯盟又羅致一些建築人才。從 1907 年到 1914 年，新的一代德國建築家正在成長，如格羅皮烏斯（Walter Gropius, 1883－1969）、密斯（Ludwig Mies van der Rohe, 1886－1969）等，他們的前輩是凡‧德‧維爾德和貝侖斯（Peter Behrens, 1868－1940）。

35. AEG 透平機製造車間

德製聯盟的進步勢頭不可避免使新興前進建築家與之發生聯繫，首先是貝侖斯。他先學繪畫，1893 年是「慕尼黑分離派」組成人之一。1900 年加入由建築家、雕刻家、畫家合組的「七人團」(Die Sieben)，宗旨是謀求所有造型藝術的有效聯繫。就在這時，他開始轉入建築領域，並首先設計自用住宅，在宅內裝飾模仿凡·德·維爾德與麥金陶什的新藝術風格。1903 年慕特修斯介紹他做杜塞爾多夫藝術學校校長。再過 4 年，也就是德製聯盟成立那一年，他被邀到德國通用電氣公司 (AEG) 主持產品以及廣告樣本說明的藝術化並設計工人住宅。

1909 年他設計這公司透平機製造車間 (圖 29) 是首次出現有表現派藝術風格的工業建築；是排除折中主義而走向新建築造型的開端；當然，還免不了強調立面的堡壘式邊墩，但已說明他的建築思想跟上當時工業文明的要求。他的柏林事務所培訓一批助手；如芝加哥學派詹尼事務所一樣，這些助手後來都是成名宗匠：格羅皮烏斯在貝侖斯事務所三年 (1907–1910)，並居負責地位；密斯也是三年 (1908–1911)；柯布西耶只待幾個月。透平機製造車間出現在 1909 年，聯

圖29　德國通用電氣公司透平機製造車間

繫到這三人同時受貝侖斯培訓這史實，就看到其對新建築影響的重要含義。

　　他們都從貝侖斯學到一套本領：格羅皮烏斯看到工業文明潛勢，為後來包豪斯教學定下宗旨；密斯得到古典謹嚴規律；柯布西耶則體會技術組織與機械美。貝侖斯在第一次世界大戰前夕完成彼得堡德國大使館工程。此外，還設計多處工業廠房和辦公建築，並先後主持過維也納和柏林兩地學院建築專業。

36. 表現主義

　　德意志製造聯盟成員有的是建築師兼畫家。歐洲從 20
世紀起，開始出現抽象畫派。在德國首先由受過新藝術運動
影響畫家設想通過外在表現，扭曲形象或強調某些彩色，把
夢想世界顯示出來；他們被稱為表現主義（Expressionism）
畫家。在建築領域，從上世紀末就有簡化折中主義使演變成
為一種浪漫的德國民族建築風格。表現派成熟於 1910 年前
後；建築作風一反傳統，具有空想主觀探索性，創出富有活
力與流動感的造型。表現派者並不屬於一種有組織集團。
第一次世界大戰後，戰敗創傷使德國文化更加感染強烈政治
氣氛，這就使本來帶戰前無政府主義彩色而變為 1918 年的
「十一月學社」（Novembergruppe）成員格羅皮烏斯、密斯、
門德爾森等也掛上表現派標籤。

37. 立體主義

　　這階段還有一批為時不久的其他派別。在 20 年代，其
數目之多超過歷史上任何時期。和表現派同時出現的在法國
有立體主義畫派（Cubism），是一種極端抽象作風，從多角度

由內外同時看一物體,再將印象歸總到一張畫面;這在建築
上的體會使人們聯繫到在巴黎鐵塔上層扶梯所看到的內外空
間交織在一起,以及在任何建築群中由於視點移動而引起景
物變化。這一切,都來自空間加時間所起的作用。在建築設
計,主要在住宅上,創出比路斯更簡潔的面貌。

38. 柏林學派

39. 造型社

40. 柏林圈

20 年代的柏林,起着大於巴黎的建築源泉作用,創作主
力人數達到 10 多名,即所稱「柏林學派」(Berlin School),
其中成員又分屬於 1922 年組成的「造型社」(G Gruppe)(「G」
代表 Gestaltung 即造型)與 1925 年組成的「柏林十人圈」
(Berlin Ring)。下文所提到的魏森霍夫公寓群主要是柏林圈
成員作品。

41. 法古斯鞋楦廠

　　貝侖斯柏林事務所助手格羅皮烏斯出身於兩代建築工作者家庭。他自己 1903－1907 年間受過建築教育；離校後入貝侖斯事務所。1910 年起獨自工作，設計「法古斯」(Fagus)鞋楦廠（圖 30），標誌新建築真正開端，是一座前所未見的玻璃幕牆工業建築，位於阿勒費德（西德 Alfeld）郊區山邊林際。由於用鋼架結構，就可以使轉角玻璃窗彎折而省去支柱，這是首創的新建築常見轉角窗。

　　從 20 世紀開始，德國變為歐洲建築哲學進步思想中心，主要由於德國文化傳統不十分久遠，又遲遲未擺脫社會文化根源的包袱，再加上工業化要迎頭趕上，這就使德國反而無束縛和少顧慮地接受新建築法則和罕見的形式。德製聯盟內部觀點也不一致，而凡‧德‧維爾德與慕特修斯有時甚至相持不下。前者主張個人創作自由，後者則強調標準化。聯盟除倡導工藝製造，還不定期闢設建築觀摩場地，邀請國內外建築師參加設計興造主要是居住建築。1914 年首次於科隆城舉辦觀摩會，主要有格羅皮烏斯設計的工業館（圖 31），還有凡‧德‧維爾德、貝侖斯、霍夫曼等設計的館屋。1927年又在斯圖加特郊區由聯盟主辦建築展覽稱為「魏森霍夫」

圖 30　法古斯鞋楦廠

圖 31 科隆建築展覽會工業館

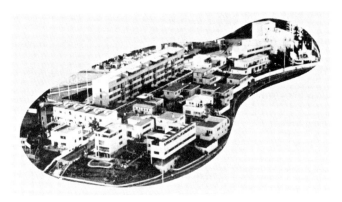

圖32　斯圖加特居住建築展覽場地

集團公寓（Weissenhof-Siedlung）試驗性低層住房。聯盟副首腦密斯負責佈置場地（圖32）。參加設計的除德國的貝侖斯、格羅皮烏斯和夏隆等人，還有法國的柯布西耶①，荷蘭的伍德。他們都謀求適應時代生活的建築觀，提出普遍法則，把新建築運動進一步肯定下來。1929年作為聯盟機關定期刊物，出版《造型》（Die Form）。翌年又在巴黎續展1927年斯圖加特居住建築群成就，主要有傢具燈具等裝飾佈置，再加

①　柯布西耶設計的兩座居住建築被德國納粹指為布爾什維克產品。1958年西德當局劃為歷史名跡保存。

上格羅皮烏斯的 7 層公寓方案。這次展出由「聯盟」代表德國並指定格羅皮烏斯部署會場。1931 年又把展覽品移陳柏林建築展覽會，作為「聯盟」活動的總結；其尾聲是次年舉辦的維也納「工作聯盟公寓展覽」（Werkbundsiedlung），在示範場地佈置二、三層公寓，設計人大部分是奧地利建築家，加上德、法、荷蘭建築家以及遠道的美國諾伊特拉，使維也納又一次成為國際建築風格聚集點。德製聯盟 1937 年在日本以「工作文化聯盟」名稱出現，成員有前川國男、堀口捨己、丹下健三，都是日本現代建築創作主力。

42. 格羅皮烏斯

前進的建築新觀點新技術依賴建築教育的培養傳播工作。德國早在 1903 年就聘請凡・德・維爾德到魏瑪城創辦藝術職業學校（Kunstgewerbeschule）。1914 年他辭職薦格羅皮烏斯自代。1919 年格羅皮烏斯把這學校連同更早的美術學院（Hochschule für Bildende künst）合併成為裝飾造型教學機構，把建築、雕刻、繪畫三科熔於一爐；藝術結合科技，但以建築為主，通過實習來帶動學習。此前，凡・德・維爾德辦學還參照工藝美術運動傳統。

43. 包豪斯

　　格羅皮烏斯則發揚德製聯盟理想，從美術結合工業探索新建築精神，成立「包豪斯」建築學舍（Bauhaus），由他做從1919年開始的第一任校長。他延致歐洲各不同流派藝術家來學校教學，有學生250人。課程是兩種並行科目：一是半年先修課，主要為對材料的接觸與認識，如木、石、泥土及金屬等；又一是造型與設計課，專講房屋構造、形體原理、幾何學彩色學等，但無建築史課程[①]，這可能出於格羅皮烏斯的偏見。三年期滿後，可在校內進修建築設計並在工廠勞動，年限長短不等，最後授予畢業證書。格羅皮烏斯主張集體創作，把典型作品推廣到大批生產。1921年後，包豪斯抽象藝術家教師們，大多數持表現主義觀點，以瑞士人伊頓（Johannes Itten, 1888－1967）為代表，是包豪斯歷史第二段時期的開始。他大力倡導中國「老莊」哲學[②]和北宋山水畫理論

① 格羅皮烏斯到哈佛大學後，也不把建築史列入建築專業科目。他認為無論甚麼建築問題，都要從它自身價值作為依據。

② 歐洲建築家在空間理論上，如荷蘭的杜道克和瑞士的伊頓，喜引老子《道德經》中「天地第四」的話，如：「埏埴以為器，當其無有，器之用」，言造器以利用其中空為主，成器的材料作為外圍是次要。又「鑿戶牖以為室，當其無有，室之用」，這明指室的要素是空間而非牆壁門窗。《莊子》「養生主篇」引庖丁為文惠君解牛一段，暗示庖丁對牛身的體形結構有深刻了解，從這點再推論到建築結構。

研究 ①。但另一方面，荷蘭人凡·杜斯堡 (Theo van Doesburg, 1883－1931) 又用他的「風格派」(見後) 觀點代替表現主義，強調機械文明，攻擊「不健康」的表現派，向學生散佈議論，並含沙射影詆毀格羅皮烏斯本人，以致校方禁止學生上他的課；同時並有人威脅他的安全。1922 年他離校去巴黎，伊頓也於翌年離校。包豪斯內訌帶有政治色彩，因而引起當地保守勢力疑慮，迫使於 1924 年關閉校門。這是包豪斯歷史第二段，也是風雲變幻的階段的結束。德紹 (Dessau) 市長歡迎包豪斯遷校並提供臨時校園。格羅皮烏斯則着手設計新校舍，1926 年完成 (圖 33)。這建築群包括三部分，即設計學院、實習工廠與學生住宿區；前兩部分由旱橋聯繫；橋面各房間是行政辦公、教師休息及校長工作室。包豪斯校舍是當時範圍大、體形新的建築群。吉迪翁 (Sigfried Giedion, 1888－1968，《空間、時間與建築》著者) 把包豪斯建築群和阿爾托 (Alvar Aalto, 1898－1976) 設計的芬蘭帕米歐 (Paimio) 肺病療養院 (工期 1929－1933)，再加上柯布西耶 1927 年日內瓦國際聯盟總部建築群方案 (見後) 稱為三傑作；其不可

① 北宋畫家郭思 (郭熙之子) 著《林泉高致》，中有「山水訓」一段，伊頓分析郭熙山水畫，讓學生學習畫樹畫山；說畫雨後樹景不應用斜落雨絲手法表達而要體現人的內心以象徵雨。強調中國山水畫的唯心主義方面。

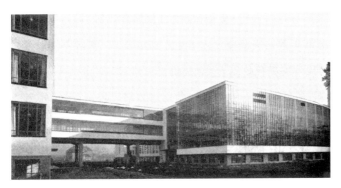

圖 33　包豪斯校舍

及之處在於每建築群由於視角變化，既提供空間結合時間的感受，又表達各建築物相互有機聯繫，就如人體各部的不可分；再由建築群擴展到外圍環境，組成完整圖景。三建築群都着手於 1927 年前後，是新建築成熟並為國際風格階段預定調子。包豪斯遷地復課後，進入第三歷史階段，即最後階段。課程開始改革劃建築學為獨立專業。以前由美術家與手工藝者分授的科目改由一人擔任，因為留校畢業生在教課時已具備這種能力。格羅皮烏斯雖然虛懷若谷，與人無爭，似乎原則性不強而傾向方便實用，但已飽經校內流派之爭與社會政治壓力，在認為包豪斯已粗具規模這前提下，於 1928 年辭去校職，薦本校城市規劃專業教師梅耶（Hannes Meyer,

1889−1954）自代，去柏林開業。梅耶由於與市政意見不合，1930 年離校去蘇聯工作（直到 1936 年）。密斯繼任校長，1932 年在納粹政權下又被迫遷校柏林，終於 1933 年停辦。

包豪斯校史 14 年間培訓了 1200 名學生，其中有很多留校作為傑出教師。學生來自各地。教師著作匯成「包豪斯叢書」14 種。包豪斯教育宗旨和教學法已聞名世界。歐美一些建築學專業也有部分地採用包豪斯方式。[①] 1937 年包豪斯前教師納吉（László Moholy-Nagy, 1895−1946）到芝加哥籌設「新包豪斯」，1944 年改組為「設計學院」，1949 年併入伊利諾斯工學院。包豪斯 1929 年畢業生比勒（Max Bill, 1908−1994），畫家、雕刻家、建築家，是烏爾姆設計學院（Ulm Hochschule für Gestaltung）於 1955 年成立的創辦人之一，繼承包豪斯一些教學觀點，並負責建築設計課又兼管新校舍興建工程。他強調科技在建築上的重要性；由於與政治左翼有牽連，公費補助於 1968 年中斷，使設計學院停辦。

格羅皮烏斯主持包豪斯校務同時，1922 年抽空參加芝加

① 除歐美以外，1925 年有關包豪斯消息傳到日本，一些日本建築家趕赴魏瑪包豪斯參觀學習。川喜田煉七郎（1902−1975）在東京開辦建築工藝研究所（後改稱新建築工藝學院），是日本仿效包豪斯教學法的建築造型學校。中國人秦國鼎在瀋陽東北大學建築系肄業，於 1929 年去德紹包豪斯進修。

哥論壇報館新廈建築方案競賽。這競賽對新建築具有世界性
重要意義。但評比結果是胡德（Raymond Hood, 1881－1934）
的高矗折中主義方案得頭獎，而格羅皮烏斯方案（圖34）則
被諷為「老鼠夾子」。事實證明，格羅皮烏斯方案卻顯示些芝
加哥學派精神，外貌呼應卡爾森百貨樓櫊柱方格嵌「芝加哥
窗」。假如格羅皮烏斯方案中選，那就是國際風格新建築不
是在費城（下文將提到）而是早10年在芝加哥出現，對促進
美國建築思潮當有極大影響。格羅皮烏斯這時也致力於居住
建築大眾化，主要是5層工人住宅，隨後又有10層公寓方
案。1925年著《國際建築》(Internationale Architektur)，作
為「包豪斯叢書」第一種。他的寫作幾乎包括建築專業每一
方面：理論、實踐、教育、合作以及評論。遠在1910年，
當在貝侖斯事務所做助手時，他就曾建議用預製構件解決低
造價住房問題。在1927年斯圖加特魏森霍夫居住建築展覽
會場有兩座公寓用預製構件；1931年他又設計一種可以逐
步適應人口增加而擴建的工人住宅；次年他做些材料試驗，
準備成批建造住房，目的不是預製整個住房，因為那會單調
一律，而是通過拼配預製構件的活變以達到住房形體多樣
化，1934年他離納粹德國去倫敦，與當地建築師合作，設計
住宅、學校。1937年被邀到美國哈佛大學教課，於翌年主

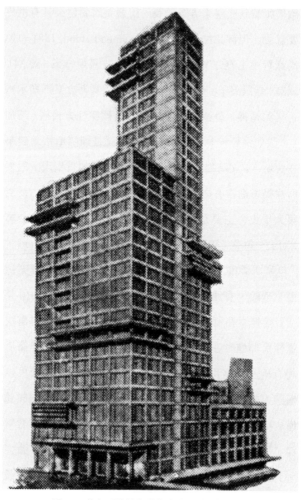

圖 34　芝加哥論壇報館新廈格羅皮烏斯方案

持建築學專業。但他絲毫不想把包豪斯那一套搬到美國。他指出，美國情況不同於歐洲；不應把歐洲新建築運動看成是靜止的死水，連包豪斯當年也在不停地變，經常探索新的教學方法。如果有人想要看到包豪斯或格羅皮烏斯風格氾濫四方，那是不可取的。意即美國要採用美國的方式。他說包豪斯不推行制度式教條，只不過想增加設計創作活力，若強調「包豪斯精神」就是失敗，也正是包豪斯自身所盡力避免的。1945 年他與一些哈佛門徒在波士頓組成「合作建築事務所」TAC（The Architects Collaborative）。他雖然實際是主角，但他的強烈群眾觀點把事務所合伙人按字母順序排列而不自居首位。事務所設計過的工程有哈佛學生活動用房、美國駐雅典大使館、紐約泛美航空公司 PANAM 大廈（與其他事務所合作，圖 35）等。「泛美」高層建築造型主要出自他的手筆，評者惋惜和他的水平不稱。但他的建築哲學思想有廣泛影響。一哈佛門徒讚揚說，格羅皮烏斯是第一個通過建築、設計、規劃來解釋並發揚工業革命意義，把工業社會潛勢充實不斷變化的需要，並指出個人自由與機械文明並無抵觸的人。

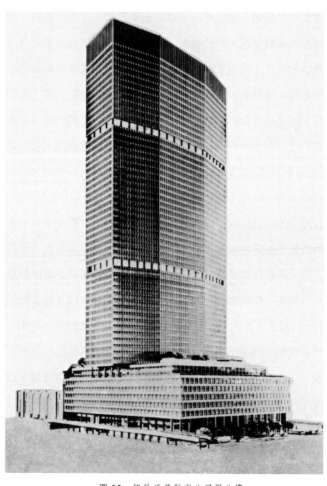

圖 35　紐約泛美航空公司辦公樓

44. 密斯

　　貝侖斯事務所另一從業員密斯是德籍猶太人，父親是石匠，他自己只讀過小學與中技校，就於 1905 年到柏林一家建築事務所當學徒；1908 年轉入貝侖斯事務所，習染了他的新古典作風但走向自己的簡潔謹嚴處理細部手法。離開貝侖斯後，1911 年去荷蘭伯拉基事務所待些時間，1913 年起獨立工作，承擔些居住建築設計。第一次世界大戰結束後，加入十一月學社。1919－1922 年間，做些鋼筋水泥框架玻璃幕牆探討性方案（圖 36、圖 37）。戰前德國建築藝術創作已掀起浪潮，於貝侖斯的透平機製造車間首次看出表現主義苗頭。密斯既受表現派影響又從貝爾拉格學到對結構與材料的忠實而趨向更純潔作風。大戰後和政治運動發生牽連。1921－1925 年間是十一月學社建築組組長。十一月學社贊助革命藝術家與新建築活動，有時並舉辦由密斯參加的展覽。密斯又主持十一月學社題名為「G」（G 意為 Gestaltung「造型」的頭一個字母）的定期刊物。1925 年他組成前述的「柏林十人圈」左翼集團。翌年被邀設計盧森堡、李卜克內西就義紀念碑（圖 38）。這座建於柏林的牆形紀念物，據他的設想，是由於這兩共產黨員都靠牆被戮，因而設計一片清水磚砌錯落進出壁面，充滿表現主

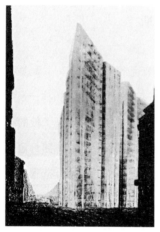

圖36　密斯所做玻璃幕牆高層建築方案（一）

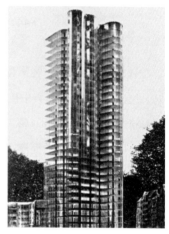

圖37　密斯所做玻璃幕牆高層建築方案（二）

義作風（後被納粹政權拆毀）。他傾向德製聯盟的熱誠，使他接受1927年聯盟在斯圖加特舉辦前述的居住建築場地佈置任務。關於柯布西耶也參加這起公寓設計時，他回憶說，「我讓柯布西耶隨意選擇任何地段，很自然，他把最理想一塊地拿去了，我欣然同意。以後如再出現這樣交易，我仍照舊同意」。巴塞羅那1929年舉辦國際博覽會，由他設計德國館（圖39），在平屋頂以下，用磨光名貴石板隔成陳列區，達到具有綜合不止一家學派影響的處理空間構思的獨到境界，這就使館屋本身成為甚至是主要陳列品。他認為博覽會不應再具有典麗堂

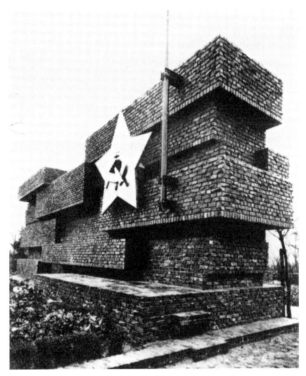

圖 38　柏林盧森堡、李卜克內西就義紀念碑

皇和競市角逐功能的設計思想，而當是跨進文化領域的哲學
園地。1936 年他為捷克一富豪圖根哈特（Tugendhat）設計在
波爾諾（Brno）一座不限造價的住宅（圖 40）。他首次有機會
用鋼結構建造住宅並用些貴重材料。先從山坡進入住宅第二

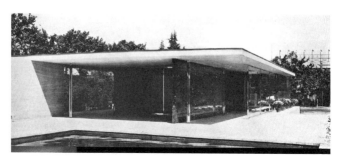

圖 39　巴塞羅那國際博覽會德國館

圖 40　捷克波爾諾圖根哈特住宅

層，用屏風隔成餐桌與座談空間。由此下達頭層是一些臥室，都有牆封閉到頂。[①] 包豪斯 1933 年被迫停辦後，他對納粹政權仍抱幻想；於這年參加柏林國立銀行建築方案競賽，為 6 名受獎人之一。他再也得不到工作機會，只能做些理論性居住建築方案，終於 1937 年前往美國。

　　密斯到美時剛過 50 歲。他聯想到昔日看賴特作品展覽時深感仰慕心情，就定居芝加哥，有時和賴特往還。在一次建築家聚宴席上，賴特把密斯介紹給眾賓，說：「現在是歐洲繼美國領導建築的時候了……」他這話多麼富有先知性啊！他承認芝加哥學派早已結束了。20 年代柏林學派骨幹格羅皮烏斯、密斯轉入美國 30 年代社會環境，由於美國工業與科技高度發展，就能更好地實現他們在歐洲所不能實現的理想和計劃，而對美國建築界後起之秀提供啟發。1938 年密斯被聘為伊利諾斯州立工學院 IIT（Illinois Institute of Technology）建築系主任，同時在芝加哥設事務所。1939 年起他為這工學院計劃有 24 座建築物的芝加哥新校址（圖 41A 、圖 41B），分期施工，預計二三十年後全部完成。

① 這住宅在第二次世界大戰結束後改作幼兒園。1964 年是兒童衛生站，次年由波爾諾市收回做建築博物館。

圖 41A　芝加哥伊利諾斯州立工學院新校址總平面圖

圖 41B　芝加哥伊利諾斯州立工學院新校舍

他到美後最初業務活動不多。1947 年紐約新藝術博物館展
出他的作品，再由這館建築展覽主任約翰遜發表他的個人傳
記，大有助於提高他的身價。1946 年起他已在芝加哥設計
幾所高層公寓；直到 1955 年，他為伊利諾斯州立工學院設
計建築專業教室（Crown Hall）（圖 42）。1958 年他完成紐
約西格拉姆釀造公司 38 層辦公樓（圖 43），鋼框架外包青銅
板，支柱之間夾裝琥珀色玻璃板與玻璃窗。造價之高使公司
由於擁有這筆名貴不動產，而年繳比估報的房產稅多數倍，

圖 42　伊利諾斯州立工學院建築專業教室

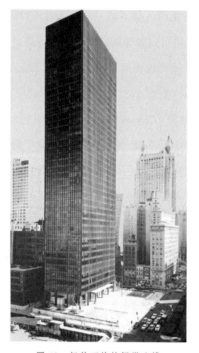

圖 43　紐約西格拉姆辦公樓

評論者諷刺是官府對藝術創作的懲罰。這辦公樓底層雖鄰鬧市，卻不以高價租與銀行或商店，使電梯用地以外只剩一片大空間，與門外小廣場水池對映，以此作為清高而不同於一般市儈作風的宣傳廣告。1968 年密斯為西德設計柏林「新 20 世紀」博物館，是單層四面玻璃大空間，用屏風牆分隔陳

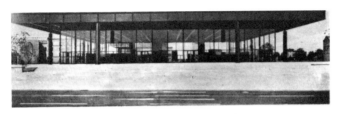

圖 44　西柏林新 20 世紀博物館

列單元，上覆 2.13 米深、每邊 65 米方形鋼材空間網架屋頂
（圖 44）。門前有大平台。地下室才是主要陳列和辦公部分。
施工期間他以 82 歲高齡，由美飛到西柏林工地，把坐車開
到預製方格桁架下面，觀察頂升情景。評論者認為這座 8 根
十字形截面鋼柱支承的大空間，只不過是地下陳列室的門
廳；其功能是把自身當作藝術品展覽的穿堂。光線耀眼問題
和館結合城市規劃問題，都未解決或考慮欠周，説明密斯強
調造型藝術而不管功能的作風。他最後作品是加拿大多倫多
市「自治領銀行」兩座各高 46 層與 56 層並列辦公樓和一座
相鄰的銀行單層營業廳；意圖是把「西格拉姆」式辦公樓與
西柏林博物館式大廳合併成為建築群又帶小廣場。他一生最
熱衷於探討並希望成功解決的問題是高層建築造型與單層
廣闊空間。在上述這銀行建築把兩者結合起來是他難得的
機會。在高層辦公樓或公寓樓，他主張用鋼框架玻璃幕牆，

除絕對必需的交通設備核心豎塔而外，別無他物。單層空間
應該靈活萬用，四望無阻，不帶其他任何累贅，把多變的功
能置於不變的形式之內。他的名言「少就是多」（Weniger ist
Mehr）使他被譏笑為芝加哥現代建築「清潔工」！他的嚴格
簡化手法，使公寓鋼架玻璃飽受日曬，室內溫度急劇上升，
只有開足冷氣才能解除酷熱。伊利諾斯工學院建築系教室把
大空間用低屏隔成繪圖、講課、辦公等部門，只追求空闊氣
氛，置視聽干擾於不顧。極端一例是他 1945－1950 年間完成
的「范斯沃斯」住宅（Farnsworth House）（圖 45）。這「水晶

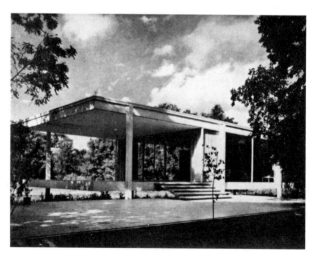

圖 45　范斯沃斯住宅

盒」是長方形大空間，屋頂板和台基兩平行線中間嵌四面落地玻璃窗。室內只用矮櫥隔成起居、臥室、浴室、廚房各部分，造成生活上不便與不寧，以致房主女醫生對他起訴而發生法律糾紛。

　　密斯在建築工作態度上是謹嚴的，有一套簡潔又具規律的設計手法且容易被學到。但學他的人要提防他從不考慮建築的許多需要，認為這些需要是累贅而簡化掉。他對構造細部如鑲接、節點處理都極重視，無一點馬虎放過。他的創作才華結合現代工業技術，使上世紀80年代「芝加哥精神」一度再現。如果詹尼代表芝加哥學派早期，而賴特繼之主持芝加哥學派第二代「草原式」風格支流，則密斯所代表的就應稱為「後期芝加哥學派」。出身於石工家庭而自稱為「平凡的人」；由於20年代設計過共產黨人紀念碑，便使納粹分子和反動集團乘機說他的國際建築形式背後隱藏共產主義。30年代初在納粹政權統治下，包豪斯風雨飄搖，他掌管這學舍，只有表白無他，委曲求全，因而又被攻擊成法西斯分子餘孽；實在說，他的政治覺悟十分模糊，世界觀與生活方式是典型資產階級那一套。「一切為了創作」這前提，使他在冷戰時期無法容身，更不必談發展業務了。1968年紐約新藝術博物館設密斯個人作品保管組，專司整理、研究、出版有

關密斯建築理論與實踐的成果。以下我們再回到密斯在貝侖斯事務所工作的時代背景。

45. 未來主義

　　20 世紀開始時，歐洲北部工業化已達相當規模，但城市除街道安裝煤氣燈，基本還是 19 世紀中葉面貌，意大利更是如此。1850 年意大利開始興建鐵路，隨之而來的是電燈、電車、電話與汽車。意大利北方工業發達在紡織業最為顯著，10 年之間生產增加三倍，鋼鐵生產由每年 30 萬噸增加到 100 萬噸。各行各業進度都以前所未見的高速在上升；尤其汽車作為交通工具，一般市民可以安詳駕駛或乘坐，神話似的風馳電掣，甚至感到自己也變為機動的一部分。未來凡百事物，不再具有以往寧靜性格而都是一日千里的科技社會新產品。來得突然的這種衝擊導使意大利青年文人展望眼前動盪與劇變，由詩人們 1909 年在米蘭提出文學藝術的「未來主義」（Futurism），不止一次發表宣言，並於 1912 年在巴黎展覽未來派製圖宣傳品，宣言中充滿歌頌機動車輛甚至剛出現的飛機的高速美。對機電文明與交通速度的誇耀，使生活在今天技術發展到外層空間時代的人們看來富有預言性。宣

言中對老的、舊的都表示憎惡，迫切盼望歡迎新時代來臨，鄙視拉斯金手工藝那一套思古幽情；消沉靜穆氣氛要代之以奔騰喧鬧，指出新時代的美就是高速美，要求青年們走向街頭進行文化革命。1914 年本來跟隨北歐新藝術運動又受過瓦格納影響的聖伊萊亞（Antonio Sant'Elia, 1888−1916），在米蘭也響應而加入未來派行列，並發表宣言，闡明新材料如水泥、鋼鐵、玻璃、化工產品已把以木石為骨架的傳統古典排出建築領域；笨重莊嚴形象應代以有如機器的簡便輕靈體式，一切都要動要變。他的城市建設想表現在一些「新城市」（Citta Nuova）方案構圖（圖 46），如多層街道帶立體交叉，並有飛機跑道。1927 年楚可（Giacomo Matte-Trucco）設計在都靈的菲亞特汽車製造廠，多層廠房屋頂的試車跑道起點旋轉下達地面（圖 47），作為未來主義建築設計一種嘗試。1928 年未來派信徒、畫家、新聞工作者費利亞（Fillia）又辦一次展覽，已到墨索里尼政權時期；展品有建築、繪畫、室內裝飾和舞台佈景甚至一些宣傳畫。但未來派建築多停留在方案階段，少數完成的作品也和歐洲新建築主流難以區別，表達不出甚麼「造型動力」（Plastic Dynamism）的未來主義特色。費利亞總是夢想未來派建築有發展成為法西斯建築的可能，因而繼續印行一些刊物貼上未來主義標籤。他竟然詭稱

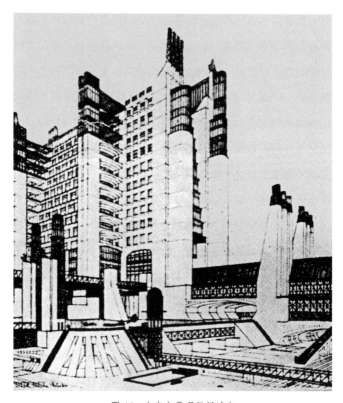

圖 46　未來主義理想新城市

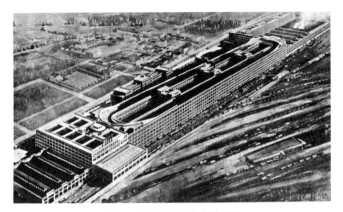

圖 47　都靈菲亞特汽車製造廠

未來派是法西斯政權代表性建築，以取媚於統治當局，這豈不與未來主義原倡議理想背道而馳？但未來派分子有的甚至宣傳戰爭，又倡言要把圖書館、博物館都毀掉，因此遭到社會上譏笑與厭棄。到 30 年代，所稱未來派建築風格，仍然摻雜些德製聯盟成員的表現主義，有的甚至與一般國際風格難以分辨。

Ⅲ　第一次世界大戰後

46. 風格派

　　未來主義研討的對象是運動速度，立體主義探索的構圖是空間加時間。未來主義要用有限時間征服無限空間，立體主義要在同一時間表現不同現象的存在和聯繫穿插。合併這兩派的使命，結合立體派形象與未來派理想，在荷蘭1917 年組成「風格派」(De Stijl)。首倡者是凡・杜斯堡。第一次世界大戰期間，荷蘭中立，未蒙戰災，因此建築事業反常旺盛，使青年建築家們有機會邁步前進，競露頭角；不是出自幻想或戰後煩悶而是通過議論探索與實踐，把從本世紀開始後傳下來的各種藝術與建築派別論點，以立體派加上未來派為出發點，使建築按幾何學條例發展，以合乎新塑型主義 (Neoplasticism) 規律。凡・杜斯堡 1917 年主編美術理論

性期刊《風格》,就把這詞作為同時成立的集團名稱。成員有建築家、畫家、雕刻家甚至作曲家。這派目的也是和傳統決裂;建築造型基本以純淨幾何式,長方、正方、無色、無飾、直角、光面的板料做牆身,立面不分前後左右,專靠紅黃藍三原色起分隔區別作用,打破室內封閉感與靜止感而向外擴散到廣闊天地,成為不分內外的空間時間結合體。代表性建築物是 1924 年里特維爾德(Gerrit Thomas Rietveld, 1888–1964)設計在烏特勒支(Utrecht)的斯勞德夫人住宅(Schroeder House)(圖 48)。風格派組織到 1922 年經過一場

圖 48　荷蘭烏特勒支斯勞德夫人住宅

動盪與改組。

由於這集團成員具強烈資產階級派性，畫家建築家們互相敵視，勢不兩立。於是一些人離開，又一些人加入；始終不變的中堅只有凡‧杜斯堡一人。原來，1919 年凡‧杜斯堡出遊德、法、捷克等國，回來後，翌年改定和學派同名的期刊版式，與其他藝術派別展開串聯，達到活動範圍頂峰。1922 年他離開包豪斯去巴黎，1923 年舉行風格派模型材料展出，他早在 1921 年一次講演名為「風格之旨」(Der Wille zum Stil) 中，就提出「機器美學」(Mechanical Aesthetic) 這說法，認為文化獨立於自然之外，只有機器才配站在文化最前列，才具有表達時代美的可能性，例如鐵路機車、汽車與飛機。他強調機器的抽象性，不分民族國界，能起使全人類達到平等的作用；因為只有機器能節省勞動而解放工人，反之，手工藝則是束縛工人的枷鎖。

47. 鹿特丹學派

風格派把崇拜機器提高到虔誠的宗教地位，和未來派的宣揚高速美達到同樣狂熱。由於風格派活動地區主要在鹿特丹，所以被劃稱鹿特丹學派 (Rotterdam School)，以區別於

阿姆斯特丹學派，儘管兩流派都根源於貝爾拉格，阿姆斯特丹學派強調立面形式，而鹿特丹學派則側重結構。20 年代初期，凡‧杜斯堡離開荷蘭後，兩流派接近到足以形成一個統一荷蘭學派，而獨立於兩流派之間的有名中流人物則是杜道克（Willem Marinus Dudok, 1884－1974），主要活動地區是希爾維薩姆（Hilversum），他除設計過市政廳建築，此外幾乎全是學校（圖 49、圖 50），主要在 1921－1927 年間善於利用傳統地方材料甚至茅草做屋頂，但仍能達到新建築造型精神。

圖 49　荷蘭希爾維薩姆校舍（一）

圖 50　荷蘭希爾維薩姆校舍（二）

48. 賈柏

49. 構成主義

　　俄國十月革命展開人類社會的新局面，是社會革命而不是如西歐那樣由機器的發明而導致的工業革命。在俄國，不但建築事業隨社會制度的改變而改變其性質，即建築創作藝術思潮也由於新派繪畫的出現而受到影響。1913 年

莫斯科抽象派畫家、雕刻家馬列維奇（Kasimir Malewitsch, 1878－1935），基於立體主義設想，用木材製成建築性雕刻，浮空穿插，以探索簡單立方體相互關係。十月革命後，雕刻家兩兄弟賈柏（Naum Gabo, 1890－1977）[1] 與佩夫斯納（Antoine Pevsner）把未來主義結合立體主義的機械藝術，儘管和風格派出於同源，用不同手段，發展為構成主義（Constructivism），並於 1920 年發表宣言，闡明構成主義目的。賈柏雕刻風格本來就含建築形象，重點放在結構和空間。他聲稱：人們再也不能強調自己是畫家或雕刻家了，兩者之間應不加區別。

50. 李西茨基

　　雕刻家不去塑造而是轉到空間從事裝置工作，雕刻材料也多樣化；改用金屬、玻璃、塑料等科學工業新產品。這

[1]　賈柏本來學醫，後去德國慕尼黑學藝術。1914 年到北歐，決心做雕刻家。1917 年回俄國，與弟共同發表 1920 年的《現實主義宣言》（Realistic Manifesto）。1922 年在柏林居住到 1932 年，再赴英國，通過刊物做一系列有關構成主義藝術論述。1946 年赴美國，再過 7 年，任哈佛大學建築系教授。布勞耶設計的鹿特丹「蜂巢」百貨大樓 1957 年完工，由賈柏所做雕刻陳列於櫥窗外側空場。

樣，雕刻家就很自然踏進新建築領域。雕刻形象也來自立體派的球體、錐體、圓柱體。在建築上，成為機器般無裝飾無傳統形式的既適合功能要求又具美感的空間組合。構成派首要人物，受馬列維奇影響的建築家畫家李西茨基（El Lissitzky, 1890-1941）於 1921 年離蘇聯去柏林，與荷蘭風格派創始人凡·杜斯堡相遇，兩人於 1922 年合簽《構成國際》（*Constructivism International*）宣言，刊登於《風格》雜誌，肯定了機器在時代生活所起重要作用，因此機器也就應是建築楷模，這正符合風格派所持的機器美觀點。構成派吸引力如此之大，以至 1922 年在柏林舉辦的「構成」作品展覽，使包豪斯學生幾乎全體由魏瑪出發前往參觀，並促進風格派一些成員與構成派結成夥伴關係。回顧風格派創始於 1917 年，包豪斯成立於 1919 年，構成主義 1920 年發表宣言；前後三年間出現三大新建築陣營，而且相互發生聯繫，是不可忽視的重要史實。李西茨基雖然出生於資產階級知識分子家庭，又在德國受過高等教育，但努力成名之後，不貪圖在資本主義社會所享有的學術地位，在關鍵時刻，難易去就之間，毅然做出決定，回到革命後的祖國，過着篤信共產主義的一生。他推崇人物之一，盧那察爾斯基（Anatoly V. Lunacharsky, 1875-1933）是蘇聯 1918 年成立的教育部藝術司司長，在十

月革命前就曾在西歐旅遊期間結識流亡的俄國具有激進思想藝術家。在新政權鼓舞下，他們共同努力進行重新建設革命後文化生活工作。直到 30 年代開始時，構成主義是蘇聯建築思想主導力量；在公共、居住、工業、城規建設各方面都湧現出新理論新作品；其中也摻雜一些西歐建築界權威的貢獻，如德國門德爾森 1925 年設計列寧格勒紡織廠，法國柯布西耶 1928 年設計莫斯科合作總部，等等。這期間被西方社會誇稱為蘇聯建築「雄姿英發」運動時代（Heroic Movement of Soviet Architecture）。李西茨基的活動這時只從事於展覽裝飾藝術設計工作，有時發表有關構成主義的論述。1930 年他在維也納刊行所著《俄羅斯：蘇聯復興建築》（*Russland: die Reconstruktion der Architektur in der Sowjetunion*），作為世界新建築選集第一種，1965 年再版時改稱《俄羅斯：世界革命的建築》，又在美國刊印 1970 年英譯本。李西茨基堅持 20 世紀建築是社會性的這一理想，即通過建築主要是居住建築，改進勞動人民生活。他一向為這信念做不懈的鬥爭，並引歌德的話：「我是人，那就意味着是戰士。」應該認識到，構成主義不是俄羅斯土生土長的，其根源還是西歐。遠在 1880 年前後，俄羅斯就存在仿照工藝美術運動的組織，然後又出現「藝術世界建築家協會」，主張擺脫古典主義束縛，完

全自由創作，並於 1898 年刊行雜誌《藝術界》，把西歐新藝術作品圖片翻印介紹給俄國讀者，嗣後由俄國去西歐遊學的人逐漸增多而成為一股具有新建築思潮的主力。領先而起橋樑作用的是李西茨基，因為他本人就是受西歐主要是德國教育的；他先把西歐前進藝術帶回俄羅斯，然後又把蘇聯構成主義理論傳播給西方。但蘇聯一些保守派竟認為構成主義完全是資本主義技術產物！

　　構成主義內部爭論，集中於科技與意識形態的對立。由於建築既要符合物質要求，又須表達政治思想。怎樣調和這兩種對立是不易解決的難題。於是出現不同主張的派系。1923 年成立的「新建築師協會」ASNOVA（Association of Modern Architects），創始人是拉道夫斯基（Nikolai A. Ladovsky, 1881－1941）和道庫夏夫（N. V. Dokuchev），把構成派的技術與思想對立問題接過來，企圖通過辯證法來加以統一。接着，又有從 1925 年就開始發展的「現代建築師學會」OSA（Society of Contemporary Architects）即後來的 SASS（Sector of Architects of Socialist Construction），主要成員有李昂尼道夫（Ivan Leonidov, 1902－1959）、金斯伯格（Moisei Ginzburg, 1892－1946）與維斯寧兄弟（Aleksandr A. & Viktor A. Vesnin）等人，主張功能至上。1929 年組成的「泛蘇無產

階級建築師學會」VOPRA（All-Union Society of Proletarian Architects）以歷史學家米凱勞夫（Aleksei I. Mikhailov）與建築家莫德維諾夫（Arkady G. Mordvinov）為代表，成員有弗拉索夫（A. V. Vlasov）與包豪斯的漢斯梅耶，都偏重建築形式，批判前兩組織的抽象性和空想並背離無產階級。這學會把打擊力量集中在李昂尼道夫身上，否定所有新學派，但最後也埋葬自身，為政府接管建築職業鋪平道路，導致 1932 年「蘇聯建築師聯盟」SSA（Union of Soviet Architects）的成立。這些派別與西歐某些建築流派一樣，是「坐而言之」能手，到「起而行之」時候，就並非每人都能達到按原則主張行事的地步，有的甚至倒退到折中主義古典一邊去了。

　　構成主義宣言之前就完成的一個傑出代表作品是 1919 年冬公開展覽的塔特林（Vladimir Y. Tatlin, 1885–1953）設計的第三國際紀念塔模型（圖 51）。他和馬列維奇一樣，也是 1913 年就嘗試剛萌芽的構成主義造型。這紀念斜塔用鋼製露明螺旋式骨架，高 396 米，象徵人類自由運動和自由意志，擺脫地心引力，因而也就擯棄生活中貪得慾望與私心雜念。骨架內懸掛兩座圓筒形玻璃會堂，彼此用不同速度相互轉動。輕靈骨架形成的內外空間交織在一起，類似巴黎鐵塔。這座技術加藝術合成體，既是雕刻又是建築。1923 年維斯

圖 51　蘇聯塔特林第三國際紀念塔模型

寧三兄弟（Alexander, Leonid & Victor Vesnin）設計莫斯科中
心區工人宮建築方案，鋼筋水泥框架結構，屋頂豎起鋼格架
塔柱，拉起廣播天線，內部有 8000 人會堂和 6000 人餐廳，
作為社會生活動力中心。翌年，維斯寧兩兄弟（A. A. & V.

A. Vesnin）又提出列寧格勒真理報館建築方案（圖 52），用希望盡快得到的鋼鐵、玻璃和水泥實現。館屋平面僅僅是每邊 6 米見方，臨街一面滿佈廣告、招牌、擴音器、時鐘，甚至電梯也透過玻璃顯露全形，都是強調科技的構成主義藝術手

圖 52　列寧格勒真理報館建築方案

段。這方案被李西茨基評為典範構成派作品，但只能停留在方案階段，當時經濟技術物資條件下尚無實現可能。

　　繼這些方案之後，1925 年有機會實現小規模展覽建築，即這年在巴黎舉辦的國際現代裝飾工業藝術博覽會蘇聯館（圖 53）由梅勒尼考夫（K. Melnikov, 1890−1974）設計，是西方首次接觸的蘇聯本土以外的蘇聯建築，並受到巨大衝擊。館屋全部用木料建成，不是用沙俄時代木工技術而是現代化技術施工。長方形平面，高兩層，扶梯位於對角線，正立面一半玻璃，一半敞開，從館外可見扶梯，扶梯一側是三角格架豎塔。1927 年他設計莫斯科工人俱樂部（圖 54），觀眾廳尾部由上層挑出天空。在巴黎博覽會場出現的另一座有衝擊性館屋是柯布西耶設計的「新精神」（L'Esprit Nouveau）居住建築，出於當時美術部長官方面有力支持，這館屋才可能實現。但博覽會最糟一塊空地被劃給柯布西耶，地上一棵樹又碰不得，並在四周圈起籬笆禁人參觀。對這些不利條件柯布西耶處之泰然。他把起居部分的屋頂留一圓洞，使樹的枝葉從中穿到上空（圖 55）。博覽會國際評判組長說這不是建築！1931 年柯布西耶應邀參加莫斯科蘇維埃宮建築方案競賽。蘇聯政治空氣從 1930 年起逐漸對抽象藝術懷有疑懼，重溫現實主義建築風格而批判構成主義，認為構成主

A

B

圖 53　巴黎 1925 年國際博覽會蘇聯館 A—平面圖；
　　　　B—立面圖

圖 54　莫斯科工人俱樂部

義建築其目的只是革命，無視工程建設過程，醉心於造型，誇示新材料，和資本主義世界沆瀣一氣。這樣，蘇維埃宮由富有時代精神的創作如傑出理論家金斯伯格的新穎豪放方案與柯布西耶富有構成主義工程技術規律創新措施設計（圖56、圖57），都被具有莊嚴壯麗古典氣氛的約凡等（Boris M.

圖 55 巴黎 1925 年國際博覽會「新精神」館

Iofan, V. Gelfreich & V. Shchuko）三人合作方案所擊敗。教育部長盧那察爾斯基一反十月革命時期前後的激進觀點，正式肯定蘇維埃宮方案必須含有古典成分才夠得上社會主義創作，導致從 1932 年起，構成主義在蘇聯建築界一蹶不振。但在這以前，還存在西歐建築打進蘇聯最後一次機會，即 1928 年蘇聯合作事業聯盟負責人魯比諾夫（M. Lubinov）委託柯布西耶設計前述的莫斯科合作總部（Centrosoyus）大廈（圖 58、圖 59，1933 年後改歸輕工部統計局）。總部供 3500

圖 56　莫斯科蘇維埃宮建築方案（一）

圖 57　莫斯科蘇維埃宮建築方案（二）

人辦公使用，附餐廳與社會服務文娛活動圖書閱覽用室。但建築基礎完工後，由於材料供應問題而停頓。後來，終於把鋼筋水泥框架搞上去，但因不屬於五年計劃範圍以內又停工兩年，到 1934 年才全部告成，工程進行期間人們議論紛紛，

圖 58　莫斯科合作總部大廈平面佈置

圖 59　莫斯科合作總部大廈

對傳說即將出現的玻璃盒子冬冷夏曬問題，深感關切；「無產階級建築師學會」則斥這大廈是托派折中主義幽靈，但積久興論漸有轉變；好評到 1962 年達到高潮。這年蘇聯《建築》月刊末期以慶祝柯布西耶 75 歲壽辰為標題，專欄介紹這大廈圖樣模型與照片。這也不奇怪。儘管 1932 年斯大林提出建築的社會主義現實主義方針，直到 1939 年初仍然是折中古典傳統與構成主義並存而又相爭時期。同時也不排除國外建築家的成就，美國的賴特與意大利的奈爾維（Pier Luigi Nervi, 1891－1979）是蘇聯建築界最推崇的人物。1937 年賴特到莫斯科訪問，對當時蘇聯建築現象持批評態度，並未引起反感。蘇聯人解嘲説，沒關係，把它拆掉算了。但後來賴特回憶，「他們未曾拆掉任何建築」。主流是，無產階級文化的內容和民族的形式這一設計原則在 1955 年以前佔統治地位。沿莫斯科河 8 座 30 層左右喜慶蛋糕式高層建築到 1953 年已全部完成；跟着就受蘇共中央發動的反浪費設計與修築的鬥爭而使設計工作者又被引回到考慮經濟不再強調裝飾的道路；這也符合施工工業化標準化要求，而況又正與國際建築風格合拍。蘇聯建築趨勢從 50 年代直到今天總是以工業化精神與唯物美學觀點為基調，看來不會再有反覆。

51. 日內瓦國聯總部建築方案

　　建築方案競賽為各流派提供比較又兼爭執的論壇。柯布西耶每有機會都不放過辯論抗爭的可能。他於蘇維埃宮1931年被否定後，次年致函盧那察爾斯基，對約凡方案的被選表示吃驚，並向方案評選主席莫洛托夫申述觀點，說這一決定給蘇聯建築生動力量拖後腿；新建築最能表現時代精神，西歐建築家把希望寄託在蘇聯這塊革命的新建築創作園地。他這申述未得到答覆，得到的是1933年消息；傳說莫斯科街頭遊行隊伍高舉標語旗幟寫明「要古典不要新建築」！爭辯高潮到1927年曾經達到頂峰。這年柯布西耶參加日內瓦國際聯盟總部建築群方案競賽。日內瓦從世界各地收到377件方案。評選委員6人來自英、法、比、奧、瑞士、荷蘭，有學院派也有老一輩先進權威如貝爾拉格、霍夫曼等人。評選首席是新藝術運動名宿霍塔，這群人物雖然起聯繫過去與現代的橋樑作用，但對新興歐洲建築潮流則摸不到方向，以霍塔最為突出。五花八門各種方案從正規古典到構成主義到鐵架玻璃夢殿迷宮，使評選人中的學院派遭受前所未遇衝擊；雖然這派後來佔上風，但逃脫不了歷史的責任和真理的考驗。柯布西耶方案（圖60、圖61）是按功能分

圖 60　日內瓦國際聯盟總部建築群方案（一）

圖 61　日內瓦國際聯盟總部建築群方案（二）

析來安排國聯各樣活動空間如:經常工作的秘書處,附參考圖書館;不定時各委員會的議事廳室;國聯每年三個月開會用的大廳以及每年一次的 2600 座高視聽質量大會堂,由於基地面積限制,只有採用柯布西耶的不對稱而敞開的總平面佈置,才有可能適當安排每一部門並使工作人員有機會從室內望見日內瓦湖光山色。建築底層盡量透空,穿過明柱可看到湖邊。交通注意到分隔車流人流。工程造價預算還是經濟的。尤其可貴的是,由大會堂方案可見天花板拋物線剖面斜升,在無電聲時代,有助於音響反射,使每座聽得清晰。[1]

評選過程幾經反覆。貝爾拉格、霍夫曼等屬意於柯布西耶方案,但保守派反對。霍塔依違其間,而他作為新藝術運動元老、布魯塞爾人民宮設計人,本來具有決定性權威。各方相持不下,只有採取折中辦法,選出 9 個方案包括柯布西耶的在內,均列為頭獎,後來又減到 4 個。這時忽然發生改變基地的決定。柯布西耶再次參加修改。最後,不包括他在內的四人小組方案,仍然脫離不了他修改以後的設計精神,建築風格也只能停留在拼湊而成的新古典面貌(圖 62),於 1937

[1]　這樣的反射天花板是根據利昂(Gustave Lyon)音響學專家的建議。巴黎剛建成的「普來雅」音樂廳(Salle Pleyel)就是用這樣拋物線式剖面,建築設計者是葛拉萊(Andre Granet)。

圖62　日內瓦國際聯盟總部完工後外觀
〔沙托利斯（Alberto Sartoris）所著《功能建築提要》中把這圖用斜線勾掉，表示批判〕

年完工。這場論爭既標誌新建築暫時挫折，也給學院派致命打擊，因為學院派自身證明無力解決現實的技術與風格難題、於是四平八穩、毫無生氣的國聯大廈，遂脫稿於認識落後，建築落伍者幾位庸才之手。柯布西耶對評選不滿並向國際法庭申訴，未被受理。1940年他的國聯建築方案全套由蘇黎世大學購存。他1933年參加比利時安特衛普50萬人城市規劃落選，方案被斥為癲狂糊塗作品。同年他又參加瑞典、瑞士和非洲幾處建築規劃，都由於過分表現新時代科技精神而落選。但他並不氣餒，反而說這些挫折代表勝利，「我們的方案被剔下來，會變為公開控訴人，正義的社會，一定

能用這些方案判決那群官僚主義者」。他自信如此之強，以致在一種觀點被否決之後，下次在其他方案中，再照樣擺進去，如 1927 年他處理國聯大廈一些手法，又用於 1928 年莫斯科合作總部的設計。

柯布西耶本名 Gharles-Édouard Jeanneret-Gris。筆名 Le Corbusier 是 1919 年在他創刊《新精神》第一期上首次出現的。柯布西耶這稱呼來自他一位法國遠祖，嗣後就拿這作為姓氏，《新精神》有建築專欄；1923 年他整理這專欄輯成一書稱《走向新建築》(*Vers une Architecture*)。書中末章提出「不是建築就是革命」，主張社會問題可用建築而不必革命去解決。這和前述李西茨基所提出建築的社會性看法相近。此書隨即被譯成英、德文出版。莫斯科構成派建築家們立即把柯布西耶當作同路人，金斯伯格 1924 年著《風格與時代》(*Style and Epoch*)，觀點也接近柯布西耶的書。柯布西耶未讀過建築專業院校，出生在瑞士一生產鐘錶地區，家庭幾輩都是錶殼裝飾刻工。他 14 歲時入當地美術學校學習刻板與裝飾，初次接觸到北歐新藝術動態，這對他有深遠影響，18 歲時就開始為鄉人設計一所住宅，然後拿報酬於翌年遵照業師囑咐，背着旅行袋到處遊覽寫生，走遍意大利、奧、匈各國。1908 年初到巴黎，進入佩雷事務所而從他學到對新建

築起作用的鋼筋水泥的認識及設計原理，這對自己的前途有極大影響與幫助，並由佩雷的介紹認識了剛受到立體畫派啟發的奧贊方（Amédée Ozenfant），從他學畫。兩人於 1917 年首倡「純潔主義」（Purism）畫派，把立體主義演進一步到最簡單狀態，1910 年他去柏林進入貝侖斯事務所，這時格羅皮烏斯、密斯早已是這事務所從業員。柯布西耶則只待幾個月，但很快掌握了當時藝術結合科技權威人物貝侖斯的思想方法。1911 年柯布西耶東遊捷克、巴爾干半島、小亞細亞和希臘。1922 年在巴黎為奧贊方設計劃室住宅（圖 63）；又在沃克瑞桑（Vauclesson）為一富室設計住宅（圖 64），是繼路斯 1910 年完成的斯坦納住宅後又兩座新建築，具有素壁光窗、屏除裝飾的共同面貌。柯布西耶的被評為建築最革命的定義名言是「屋者居之器」（Une Maison est une Machine à Habiter）。「器」意為工具，他認為房屋應如機器般簡潔明確，合理合用，標准化並可大批生產，而且又便於維修。他只把機器作為比喻，並不是說房屋本身就是機器或該做成像機器，而只指出兩者具有共性，要素是技術加功能。1922 年他提出「分戶產權公寓」方案（Immeuble-villa）即 Freehold Maisonette（圖 65），容 120 戶，各有陽台式花園與公用設備。住戶以租金積累最終抵償買價而獲得產權。這建築方案迅即

圖 63　巴黎奧贊方畫室住宅

A　　　　　　　　　B

圖 64　沃克瑞桑地區住宅
A—現狀；B—原型

圖 65 分戶產權公寓方案

被德國法蘭克福市長恩斯特‧梅（Ernst May）在 1926 年用於預製板居住建築設計，又被金斯伯格於 1928 年用於莫斯科一座財政部職工集體宿舍（Narkomfim Communal House）的設計。但由於鴿子籠式高功能緊湊佈置太無靈活性而不受歡迎，未得推廣。

52. 國際新建築會議 CIAM

20 年代末期的科技發展，哲學、藝術、政治、經濟的革新思想齊頭並進，以及愛因斯坦理論、十月革命震撼、機器與航空技術的躍進和追求高速，展望未來，都引起人們思想變化，尤其抽象畫派對建築造型的影響，這些都再也不能

被忽視了。柯布西耶由於國聯總部方案落選而耿耿於懷，又
目睹新建築正在發育成長，因而於1928年也就是國際建築
家合作設計斯圖加特住宅群展覽的次年，他糾合具現代思潮
建築家在瑞士一古堡聚會。貝爾拉格也從荷蘭趕來作為最老
一員參加並宣讀論文。大家組成「國際新建築會議」CIAM
（Congrès Internationaux D'Architecture Moderne）；目的是為
反抗學院派勢力（難道這裡沒有學院派嗎？）而鬥爭，討論科
技對建築的影響、城市規劃以及培訓青年一代的諸問題，為
現代建築確定方向，並發表宣言。宣言大意是，建築家使命
是表達時代精神，用新建築反映現代精神物質生活；建築形
式隨社會經濟等一些條件的改變而改變；會議謀求調和各種
不同因素，把建築在經濟與社會方面的地位擺正。這宣言成
為會議存在28年中的全部活動基石。會議宗旨是堅持研究
與創作的權利，樹立獨特見解。基本以居住建築為主，當然
也就牽涉到城市規劃領域。次年在法蘭克福舉行會議，由市
長恩斯特・梅主持，他作為歐洲經濟住宅問題權威，把討論
集中在低造價工人居住建築設計，由恩斯特・梅提出命題為
「起碼生活住所」（Die Wohnung für das Existenzminimum）。
會議原則上每兩年舉行一次，但時有改變。

53.《雅典憲章》

　　1930 年在布魯塞爾，把討論由居住建築引向城市功能問題，為 1933 年雅典會議專題城市規劃鋪平道路，即後來聞名的全由柯布西耶一手炮製的《雅典憲章》(*Athens Charter*)。《憲章》提出城市功能四要素是居住、工作、交通與文化；城規素材是日光、空間、綠化、鋼材與水泥。會議並草擬城市建設法規，提供行政當局參考。評論者指出：城市四功能不也適用於鄉村嗎？而且城市歷史因素與人口激增的對策被遺忘了。1937 年在巴黎開會，國際政治氣氛日益緊張，接着就是次年柯布西耶書面呼籲：「謝謝大家，不要軍火槍炮，希望搞點住宅吧！」(Des canons, des munitions? Merci! Des logis...S. V. P!) 從會議肇始以迄 1938 年的 10 年內，主要活動家是柯布西耶、格羅皮烏斯和吉迪翁三人，是這組織雄姿英發的 10 年，也是新建築由青春成長到壯歲的 10 年。會議活動到第二次世界大戰暫停。有關《雅典憲章》不足之處，1942 年由賽特 (Josep L. Sert, 1902−1983) 發刊一書名為《城市能存在下去嗎？》加以澄清。1947 年在英國開第六次會議，舊識又復聚首言歡，緬懷往日，由吉迪翁編輯成員戰前建築作品選集，題為《新建築十年》(*A Decade of New*

Architecture）。越二年，在意大利開會，形勢起些變化；會議外圍湧現一群在戰爭時期成長的學生，表示他們對新建築一些創始人物的景仰。1951 年在英國、1953 年在法國兩次會議，參加的學生人數越來越多，對學院派以往的把持開始表示不滿，引起新老之間的矛盾。到第十次會議在南斯拉夫1956 年舉行時，青年一代公開造反，因而贏得「十次小組」（Team X）稱號。內部鬥爭使一些代表甚至不願承認與會議有任何關係；雖然經過和解而於 1959 年續開會議即最後一次會議，30 年的國際合作運動終於無法繼續而宣告結束。主要原因有的説出於某些人想要組成學派的願望，儘管柯布西耶本人説過，「取消一切學派吧，包括柯布西耶學派在內」。但在宣傳與推廣新建築和城市規劃擴大到世界範圍，並對具有相同前進建築思想的人起聯繫交流作用，其影響之深，實不下於任何其他學派。[①] 1979 年這「會議」加一「新」字，在加拿大多倫多市又開一次建築與規劃會議。

① 1978 年有些建築家在秘魯集會，繼 1959 年「國際新建築會議」解散之後，發表《馬丘比丘憲章》（*Charter of Machu Picchu*）；強調建築必須考慮人的因素，要結合大自然，結合生態學；要和污染、醜陋、亂用土地和亂用資源做鬥爭。自從「國際新建築會議」組成以後，世界人口加倍，這對糧食與能源產生嚴重影響。

54. 新建築研究組 MARS

　　政治哲學在國際上的對立，關係到 30 年代新舊建築風格影響的消長。正當新建築在蘇聯與德國遭受遏抑，在英國卻開始抬頭。20 年代英國建築家做些日用品裝飾花樣革新嘗試，逐漸在居住建築試探新風格，再發展到公共建築領域，終於蔚然成風而與歐洲大陸走同一步調。革新運動萌芽於 1931 年。一夥青年建築家由於接受 1928 年組成的國際新建築會議集團觀點並作為其分支，尤其服膺格羅皮烏斯、密斯、柯布西耶業務上的成就，作為響應，成立「新建築研究組」MARS（Modern Architectural Research Group），居住建築研究者約克（F. R. S. York, 1906－1962）是發起人。1938 年舉辦展覽會。1942 年的工作是起草倫敦發展規劃，將工商業行政機構放在沿泰晤士河東西方向，近似線型城市觀點。這研究組在英國是出現最早的新建築集團，到 1945 年停止活動，開風氣之先。

55. 泰克敦技術團

　　1932 年「泰克敦技術團」（Tecton Group－Architects and

technicians organization）設計組成立。創始人魯伯特金（Berthold Lubetkin, 1901－1990）生長於蘇聯，就學於莫斯科、巴黎，兼在佩雷事務所工作過，1930 年離開法國到倫敦，與剛出校門 6 名英國青年建築家如拉士敦（Denys Lasdun）等合組事務所；1933 年設計倫敦 8 層公寓，又設計倫敦動物園企鵝塘上的鋼筋水泥螺旋橋（圖 66），首次使人刮目相待。拉士敦 1965 年設計倫敦國立劇院。但作為學派，影響大而又持久，應推 60 年代出現的「阿基格拉姆」（Archigram），另見後述。

圖 66　倫敦動物園企鵝塘螺旋橋

56. 新藝術家協會

　　1929年法國建築家結成統一陣線，組成「新藝術家協會」（Union des Artistes Moderne），包括畫家、雕刻家、建築家；主要目的是每年舉辦新作品國際展覽。柯布西耶、格羅皮烏斯與杜道克於1931年加入。協會1934年發表聲明，駁斥敵人傳佈的謠言如新建築只不過是異國情調，機器的奴隸，赤裸貧乏的外觀難以滿足藝術要求，對法國生產力有壞影響，等等。這時已出現新建築在法國的開展。

57. 薩沃伊別墅

　　柯布西耶1929年在巴黎郊區設計薩沃伊別墅（Villa Savoye）（圖67、圖68，1959年法政府公佈為建築名跡），

圖67　巴黎薩沃伊別墅平面

圖 68 薩沃伊別墅（第二次世界大戰時外觀）

這是他的代表傑作，其中把《走向新建築》書中五特點都體現出來，即一、頭層懸空，支柱暴露；二、平屋頂花園；三、框架結構，平面立面佈置自由；四、橫向連續條形玻璃窗提供大量自然光線；五、貫通兩層高的起居室，以及坡道、螺旋扶梯、弧面牆包圍小間等佈置手法，形成抽象空間。這座白壁懸空住宅，宛如田野間一盤機器，是脫離自然環境的人工製造品。和賴特的草原式住宅相比，則草原式如土生土長，住宅是作為地面一部分升起的。無怪賴特譏笑薩沃伊別墅是「支柱架起白盒子」。1932 年柯布西耶設計巴黎救世軍

收容所（Cite de Refuge）（圖69），是國際組織收養無家可歸的男女，免費供給食宿。這6層樓有五六百張床位，附設餐廳。密封雙片玻璃窗是首次嘗試，中間流通冷熱空氣，常年保持18攝氏度恆溫。但由於無前例可尋，經驗不足，以及造價限制，這理想尚難實現。為避免日曬，後來不得不乞靈遮陽板，以致大面積玻璃幕牆外觀被打亂了。這年他又設計巴黎瑞士學生會館（圖70），被評為最富想像力、最活潑的創

圖69　巴黎救世軍收容所正門

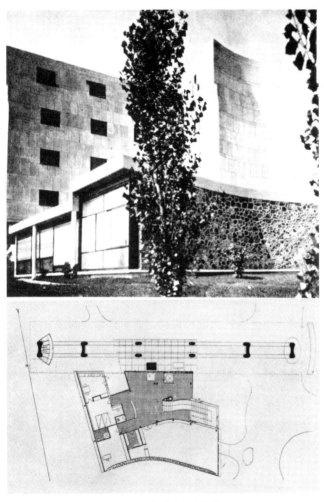

圖 70　巴黎瑞士學生會館

作。他這次一反慣用的白色粉刷外牆，而採用多樣材料處理立面各部分，如毛石牆以及帶木紋搗製的水泥面，不再加蓋粉刷。

1935 年他應紐約新藝術博物館 MoMA（Museum of Modern Art）之約，去美國在幾個大城市講演並展出作品；回國後著《當教堂是潔白的時候》（*Quand Les Cathédrales étaient Blanches*）。書的命題原意是著者緬懷中古時代潔白石砌大教堂，供當時群眾集會和議論場所，因而使他聯想到今天大工廠車間；在這裡，有的勞資雙方對抗，也有的在合作。他參觀底特律福特汽車製造廠，特別欣賞其生產方式。他在紐約看到密集高層建築，卻埋怨美國人膽小，樓不夠高，儘管很多，但如把紐約全市拉平也不過 4 層高。他畢竟為 85 層高達 400 米帝國大廈所嚇倒，但在其藝術處理上斥為無知；認為美國建築家是對結構工程師的玷辱，也未能正視高層建築對城市規劃所應起的作用。他本來滿懷信心認為美國經濟條件足可實現他的獨特抱負，豈料美國社會並不買賬，使他到處碰壁，因而大起反感。

IV　第二次世界大戰後

　　第二次世界大戰爆發後，柯布西耶有一段時間避居靠西班牙邊境山區，研究簡易自建住房方案。他 1930 年設計過智利太平洋海濱一所住宅，利用毛石與剛伐下的木料，作為牆壁樓板屋頂，加蓋陶瓦，建材古拙並不使他在創造新建築風格有任何減色（圖 71）。 1933 年他又在巴黎郊區及大西洋

Profil et face de la maison dans le terrain

Coupes en long et en travers

圖 71　智利太平洋海濱住宅

海岸用同樣手段設計村居。1941年他和設在法國南部的貝當政府接觸，不是為爭取納粹傀儡政權的建築設計任務，而是謀求為戰時無家可歸的人們提供自助修建簡易住宅如乾打壘之類。正當官方考慮授權使他制定建築法規並草擬城市建設政策，以施展他的平生抱負，就有人出來反對。失掉這機會以後，他被迫以繪畫消磨時間兼草擬戰後復興計劃。他本來無意混入政界而只不過希望通過官方渠道實現理想。既已介入又想超然，未免太天真了。

58. 聯合國總部

　　1946年他再次赴美，作為法國公民（1930年入法籍）代表政府參加九國代表〔中國代表梁思成（1901−1972）〕組成的聯合國總部建築選址委員會。地址決定在紐約市區東河沿岸之後，他指導助手草擬建築方案耗時5月，但最後被決定負責設計施工來完成總部包括39層高容納3400工作人員的秘書處大廈的不是柯布西耶而是哈里森（Wallace K. Harrison, 1895−1981），柯布西耶氣急敗壞，用最粗暴語言，背後罵哈里森是惡棍。事實證明，哈里森1950年完成的聯合國總部建築群與柯布西耶1947年所做草案（圖72）十分相似。如果

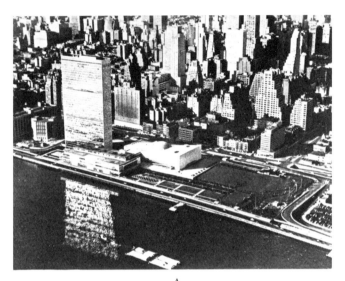

A

B

圖 72　紐約聯合國總部建築群
A—現在外觀；B—柯布西耶原方案

哈里森自覺有掠美之嫌，那他會私下向柯布西耶致意，以符合資產階級社會「行規」和起碼處世準則，哈里森從 20 年代起即在紐約打下業務基礎，有豐富組織才能與經驗和一幫得力助手，尤其在高層建築保證工作效率與工程質量不該成問題。聯合國的決定，撇開美國通行建築界行為標準不談，還不能認為不適當。

59. 馬賽居住單位

自從柯布西耶 1907 年旅遊時看到修道院建築群既有單人靜修小間又有公共聚餐大廳、祈禱教堂以及活動園地，再加上他受過空想社會主義者傅立葉和歐文影響，得到啟發，結合 1922 年所做分戶產權公寓方案，設想把千人以上集中在一座高層居住建築，每家一單元兩層，自有扶梯上下。重疊交叉，用有限走廊到達各戶。每人既享有私用又得到公用便利。高層節約出來的綠地，充滿陽光新鮮空氣，這就是他所追求的「光輝城市」（Ville Radieuse）。他把這立體花園「城」方案命名為「居住單位」（Unité d'Habitation），推薦到巴黎城市復興規劃部，作為第一座試驗性居住建築。1947 年興工，1952 年完成（圖 73、圖 74），共容 1600 人，按每戶人口多

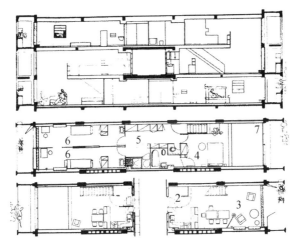

圖 73 馬賽居住單位平面與剖面

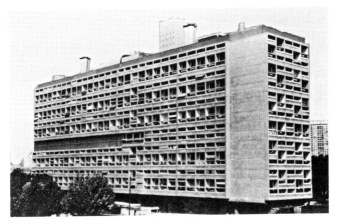

圖 74 馬賽居住單位西立面

少分成 23 種不同單元，總共 340 戶。每戶樓上佈置臥室，樓下是廚房和部分兩層的起居室。單元前後兩面都有縮進陽台，一面對山，一面看海。建築高度 55 米 18 層。基本尺寸 15 種，來自他獨創根據人體節奏分段、長短比值的「模度」(Modulor) 決定。長方形陽台立面寬、高比接近 1.61……就是從模度算出來的。大量重疊陽台如此悅目，以致即使安放天線或雜物甚至晾曬衣服也只能增加裝飾作用而無礙觀瞻。公共活動主要集中在屋頂，如露天演奏、體育練習、幼兒園地和兒童遊戲場所等。第七、八層是食品售賣區，以及尚待實現的理髮、郵政、報攤、餐館、旅舍設施。由於每戶上下左右都是鄰居而不得不採取特殊隔音做法 (主要利用鉛板)，柯布西耶對此保有專利權。從開始使用到 1953 年，已有 50 萬人來參觀見習。門券收款一部分也由他取作回扣。社會的好評使他得到鼓舞，設想用這樣居住單位方案解決法國戰後 400 萬家住房問題。立體派畫師畢加索來訪，盤桓竟日，向他提出要求：到他的事務所學習建築製圖！這正打動他的心弦，因為他早已自封是建築藝術界畢加索。格羅皮烏斯也由美國來參加公寓落成典禮，説「柯布西耶創出嶄新建築詞彙。如果一位建築家對這公寓不生美感，那他應趕早擱筆」。社會上新聞界也有人唱反調，指出這樣單調集體生活不近人

情；醫生們認為會造成精神病患者；公民團體甚至控告柯布
西耶對風景與市容犯損毀罪。這居住單位從設計到完工 5 年
期間，政府更迭 10 次，城市復興規劃部長換了 7 人。只是
出於城市部長佩蒂（M. Claudius Petit）對這工程的堅決支持，
才得最後告成，立即被評為本世紀最傑出建築。柯布西耶的
無限自信心，使他有勇氣用同樣方案於 1953 年設計法國南
特城的居住單位，作為第二座；又於 1957 年在柏林設計第
三座。有的單位不附公共活動設施；1960 年又在法國建第
四座。

　　馬賽公寓建築構造，從中可以看到柯布西耶一些新穎做
法。除上述用模度決定陽台樓板平面以及天花板隔牆各尺
寸，他還首次把地面上的架空支柱做成上粗下細，並把每組
雙柱又開成為梯形；使水泥面層停留在暴露模板木紋與接縫
階段而不再粉刷；其他水泥面層也極粗糙。這就一下子改掉
早期光平潔白但不久便遭雨雪灰塵浸染的陳規。其實這做法
他早在 30 年代就採用了。作為畫家，很自然他會在建築物
上施加彩色，但這次不在立面，而只在陽台側面牆塗紅、綠、
黃諸色。在內部，也用強烈顏色塗在各層走廊壁部以減輕暗
度。在建築物上塗色，他 1925 年設計工人住宅已經試過。
但那時是用幾種顏色把外牆完全塗滿。

　　第二次世界大戰時法國東部朗香（Ronchamp）山頂聖母
教堂（Notre-Dame du Haut）毀於戰火。1950 年準備重建，
邀柯布西耶設計，他謝絕了，但又改變主意，一日獨自來這
地區高阜，度量地勢，做些筆記，然後設計出一座基本是雕
刻品的教堂（圖 75）。結構用鋼筋水泥支柱，砌毛石幕牆，
粗獷水泥蓋面；上覆雙層鋼筋水泥薄板屋頂。屋頂、地坪、
牆身多做斜線曲面形。屋檐與牆頂有一條空隙隔開，形成橫

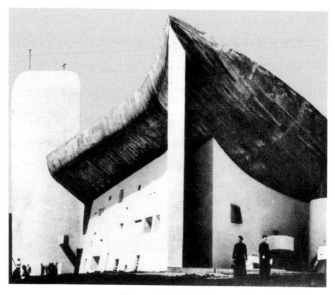

圖 75　法國朗香教堂

窗，使屋頂似乎飄浮上空。屋檐向上翻捲，可使院內佈道聲音反射給聽眾。這教堂各部分尺寸都由模度決定。柯布西耶把這得意建築視為掌上明珠。造型首次衝破他在戰前慣用的機械幾何直角而用大量曲線，手法近乎古拙，這也不是突然決定而是來源於 1928 年柯布西耶與奧贊方純潔畫派的抽象造型，作為新表現主義作品。

60. 昌迪加爾

當全世界在前進變化，東西方文化交流是現在的趨勢。在印度，把歐洲技術結合亞洲地方特點生活習慣而出現一種具現代精神的建築群，以表達柯布西耶設計昌迪加爾公共建築的成就。第二次世界大戰後，印度獨立，巴基斯坦分出做另一國家。印度選喜馬拉雅山腳建設旁遮普邦新首府昌迪加爾（Chandigarh），地勢夾在兩河流相匯之間，柯布西耶 1951 年被聘做這首府規劃並設計一批公共建築。[①] 政府建築群如議會大廈秘書處辦公樓（圖 76）、法院（圖 77）以及邦長官

① 昌迪加爾規劃與建築設計工作還有英國人富萊（Maxwell Fry）（格羅皮烏斯滯英期間與他合過伙）、德魯（Jane Drew）（女）和柯布西耶族弟 Pierre Jeanneret 參加，直到完成。柯布西耶負責政府建築。

圖 76　印度昌迪加爾議會大廈秘書處辦公樓

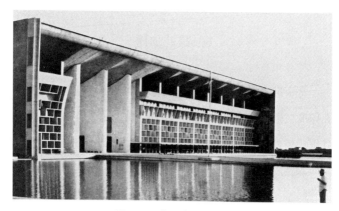

圖 77　印度昌迪加爾法院

邸，都由他負責。他主要從當地氣候出發，不依賴空調克服日曬和雨季問題。這突出地表現在法院建築；鋼筋水泥薄殼屋頂如傘一般架空以蔽雨遮陽，並脫離外牆與內隔牆，使屋頂下面氣流暢通，外牆有遮陽格板擋住日光直射。議會下院

大廳上空露出工業建築冷卻塔以代替空調設備。早在全世界
1973 年發生能源危機之前，他已預先採取征服太陽熱這一措
施了。他在印度工作期間對當地建築工作者告誡說，「不要
抄襲西方榜樣，應該忠實於本土文化與建築材料」。幸運的
是，他在印度的建築作品對當地沒起看得見的影響。

　　日本建築家，20 年代緊跟歐洲新建築運動，經常了解維
也納分離派、德國表現派、包豪斯以及柯布西耶活動情況。
1927−1929 年間，岸田日出刀、前川國男、坂倉准三，先後
去巴黎，入柯布西耶事務所學習兼工作一段時期。1958 年
東京籌建國立西洋美術館，陳列已故久居巴黎的日本收藏家
松方所遺一批西方新派繪畫雕刻作品，邀柯布西耶負責館屋
建築製圖，交給他日本門徒前川國男、坂倉准三等在東京代
理施工，於 1959 年完成（圖 78、圖 79）。柯布西耶曾為此
事做過東京之行。這館屋存在的問題主要在照明。光線由屋
頂玻璃窗射入，通過狹窄空間反射到陳列品，但對光線變化
不能施加控制，以致難以使一些依賴強光的展覽畫面滿足需
要，而無足輕重的角落裡反得到充分光線。館的平面方案是
柯布西耶獨創的方形水平螺旋體，可以在外圍打轉伸張以擴
大展覽面積，賴特設計的古根海姆博物館則是盤旋上升圓形
立體螺旋。柯布西耶 1954 年在印度阿默達巴德設計一座方

圖 78　日本國立西洋美術館 (一)

圖 79　日本國立西洋美術館 (二)

圖 80　法國里昂附近修道院

形平面美術館，也是用類似東京的做法佈置平面。

　　1960 年柯布西耶完成里昂附近一所修道院建築（Sainte Marie de La Tourette）（圖 80），位於山坡林際，分層安排 100 間修士宿舍、課堂、圖書室、餐廳。柯布西耶通過自身孤僻性格，很自然地表現在利用傳統四合院透出這建築的簡樸嚴肅氣氛。1962 年他由於完成了哈佛大學視覺藝術展覽館（圖 81）而終於在美國留下一座自己設計的建築。館屋 5 層，由通向兩條街道的鋼筋水泥斜坡旱橋穿過館的第三層中部，館的正門就在這層；再由這層向上或向下走到各部門如陳列

圖 81 哈佛大學視覺藝術展覽館

室、圖書室、講演廳、招待遠來藝術家工作室等。館屋位
於古老建築群中,與傳統環境顯然不協調。但也有人認為,
從向傳統觀念挑戰中取得經驗,也是學校教育重要的一環。
哈佛肯為這一信念冒些風險還值得讚揚。在柯布西耶臨歿

圖 82　威尼斯醫院建築方案

前一年即 1964 年，他完成兩件設計：一是未曾實現的威尼斯醫院建築方案（圖 82），另一是蘇黎世一所住宅兼陳列廳（圖 83），1968 年建成，稱「柯布西耶中心」。在醫院方案，他強調病人要安靜不受干擾，就在單人病房用天窗通風採

圖 83　蘇黎世住宅兼陳列廳

圖 84　1937 年巴黎國際博覽會「新時代」館

光，而不考慮病人出院前時間趨向正常活動的需要。蘇黎世
住宅結構完全拋棄慣用的鋼筋水泥，而採用鋼板鉚釘。一對
方形傘狀屋頂懸浮空際，與下面房間牆壁脫離，內部門窗搪
瓷牆板和其他措施都富有海輪般簡潔氣氛。這是繼 1937 年

他設計巴黎國際博覽會「新時代」館（圖 84）用鋼架外罩透明薄膜作為臨時輕便展覽廳之後，又一次嘗試以鋼材代替水泥的輕質建築。如果他活着繼續工作，很可能在接觸這問題時又有一套創新手法。他在結構構造上已經發展出多種獨特形式，其中有的甚至被人搶先實現。最突出的如頭層懸空、暴露支柱、平屋頂花園、遮陽板、粗獷水泥等。他的門徒，除前述一些日本人以外，賽特也曾於 1929－1930 年間在他巴黎事務所工作。但最富有創作性的門徒是巴西的尼邁耶（Oscar Niemeyer Soares Filho, 1907－2012）；早期完全處在柯布西耶卵翼之下，例如里約熱內盧的教育衛生部 15 層辦公樓（圖 85），1943 年完成；地面明柱架空，火柴盒式東西兩片光面山牆與滿佈遮陽板的北立面，由他主持按照柯布西耶草案製圖施工。但他迅即擺脫桎梏，轉向滲入葡萄牙巴洛克曲線美，配合本土氣候、習俗因素，謀求優雅適度的技術藝術又不強調功能，充滿自發豪放感。也有人批評他強烈追求形式。他的設計才華聞名國外，除 1939 年他參加設計紐約萬國博覽會巴西館，又於 1971 年設計巴黎法共總部大廈。但主要業績在巴西新都巴西利亞（Brasilia）的建成。工作於 1958 年開始，首都建設委員會成立後，由他主管建築設計。他投入全部精力，由於身為共產黨員，謝絕一切報酬。

圖 85　巴西里約熱內盧教育衛生部辦公樓

主要建築如三權廣場中的議會兩院及兩座並立高層辦公樓
（圖 86）以及總統宮（圖 87），全是獨出心裁造型。上院有圓
頂，下院是碟子式；都是圓形，因而內部有迴聲，要藉助音
響材料與其他措施加以改善。下院的碟式頂部形成特低水平

圖 86　巴西利亞議會兩院高層辦公樓

圖 87　巴西利亞總統宮

圖 88　巴西利亞規劃方案

線,從遠處難以望見,是不易補救的缺點。巴西利亞規劃是
1957 年科斯塔 (Lúcio Costa, 1902-1998) 根據中選的競賽方
案所制定 (圖 88)。平面做紙鳶形,中軸主要佈置政治性建
築。左右兩翼是住宅區,只用 4 年就完成建設工作。建築材
料有時用飛機運輸。操之過急,影響建築質量。有些造型也
感單調。1960 年人口達 30 萬。1981 年居民 100 萬,一半以
上住在遠離中心的衛星城。公寓租金太高,幾乎沒有工人可
住的房屋。

61. 尼邁耶

62. 巴西利亞

　　柯布西耶的特長是能把複雜困難問題剖析成為簡單基本提綱，有獨到的造型本領和創新構思。格羅皮烏斯稱他是全才。兩人 1910 年在柏林初次會面並在同處工作。後來格羅皮烏斯說，「柯布西耶所做略圖和方案，其中一些想法，30 年後才能體現出來」。密斯也說，「我與柯布西耶初在柏林相識。認為他是文藝復興式人物，既能繪畫、雕刻，又是建築家。他解放了建築，其結果不是趨向混亂或巴洛克化，而是真實表達現代文明」。格羅皮烏斯、密斯都對柯布西耶推崇備至。相反，賴特曾以輕蔑口吻稱柯布西耶「那個寫小冊子的畫家」，而柯布西耶也一口咬定「沒聽說過賴特這建築師」，儘管如前文所述，他於 1912 年就聽過有關賴特的講演。從這可以看出賴特這美國佬獨具的自負性格，而柯布西耶則充滿矛盾。評價柯布西耶不能以他的為人做依據，而應當從他設計的建築物出發。早在 1911 年他就關心建築標準化、大量化、工業化，以解決住房問題。這和格羅皮烏斯一樣，是由於他受德製聯盟和貝侖斯影響。他完成 50 多所建築工程，30 多種著

作，並遺留 70 多冊筆記。筆記全是建築物速寫和簡註。他認為照相機只是懶漢旅行工具，以機器代替眼睛。他說如果要求對建築的線、面、體三者觀察達到最後明了，必須親自動手摹繪出來。只有這樣，印象才可以經過記錄而鞏固下去。

柯布西耶工作 60 年的一生，是抱怨孤僻、坎坷失望的一生。所做方案，儘管具劃時代構思，有的卻不被接受，已建成作品也毀譽參半，因而自認是受害者。但到了晚年，他確實也得到應有的評價，受到絕大多數人推崇。如果沒有柯布西耶其人，儘管仍出現新建築，但卻是不夠理想的新建築。無可否認，他是新建築運動的出色主角。只是當英國皇家建築師協會與法蘭西學院賜予榮譽時，他或表鄙視甚至拒絕，但這真是出自內心嗎？他於 1965 年在地中海濱游泳後心疾突發而歿。靈柩被抬到巴黎羅浮宮，棺上覆蓋着法蘭西三色國旗，由國家衛兵站崗護靈。來自希臘電報要把他遺體葬在雅典衛城；印度電報建議把骨灰撒在恆河上空；文化部長馬爾羅（André Malraux, 1901－1976）在葬禮時致悼詞，這樣說，「柯布西耶生前有幾位和他相匹敵的建築家，但都未能在建築革命留下如他那樣給人的強烈印象，因為誰也沒受過他所受的持久而難忍的侮辱」。

格羅皮烏斯、密斯都受過表現派影響並曾被劃歸柏林學

派，但他們自身影響就具備學派條件與範圍；賴特與柯布西耶也是如此。賴特自己就說過有關建築流派的話：「有多少建築家就有多少派別」，儘管格羅皮烏斯與柯布西耶都宣稱不同意樹立任何學派與某種風格。本文對這四建築家在漫長歲月中工作與言論，都不厭其煩地一口氣敘述到底，就是期望有助於斷定他們超一般和劃時代的意義是前所未有。而他們又都是在同一時間大放異彩，更是歷史上少見的巧合，只有文藝復興時期除外。

63. 阿基格拉姆

64. 斯特林

英國從 1957 年起，建築專業學生們，作為辯論講台生力軍，在才智與創造方面遠勝過前一輩。由倫敦兩建築專業學生集團合攏，匯總他們的設計創作，1961 年印成《阿基格拉姆》[①]（*Archigram*）「電訊 1 號」，就把這詞作為派名；各以教師斯特林（James Stirling, 1926－1992）與庫克（Peter Cook）

① 原文譯為「建築電訊」，更接近於原文本意。

為後盾。這集團又聯合倫敦一些政府設計機構成員，刊行電訊 2 號，宣揚建築的消耗性、流動性與變化的特色，再加上機械設備已經成為建築主要部分的觀點，這集團 1963-1965 年活動最引世人注意。在理論上，強調建築設備部分，要照使用人（軟件）的意圖為之服務。最終趨勢是設備本身變成硬件代替了建築物；建築本身不再是必需而可以擯去不用，因此被他們看成為「非建築」（Non Architecture），以至「建築之外」（Beyond Architecture），以極端主義者普賴斯（Cedric Price）為代表，無建築的建築今天常見於化工生產基地，主要是一系列管道網和豎塔（圖 89）以及大型火力發電廠，鍋爐部分全在露天。目前，「阿基格拉姆」最活躍成員斯特林自從 1956 年與高萬（James Gowan）合組事務所後，設計一系列被認為具有高度邏輯和充滿生力的建築而引起國際注意。1963 年這組織舉辦城市事態展覽一次。斯特林本是柯布西耶信徒，時刻觀察分析他的動向。當發現柯布西耶由城市文明與技術美把注意力轉向村野農居，從機械美轉向樸拙美，他也就放棄空想的努力而追求鄉土做法的可能性，挖空心思，利用廉價材料與規格產品匯集造成低價建築。典型作品是 1964 年萊切斯特大學（Leicester）工業館設計，其惹人注目處是高層建築的下端伸出兩階級教室尾部（圖 90）。這源出

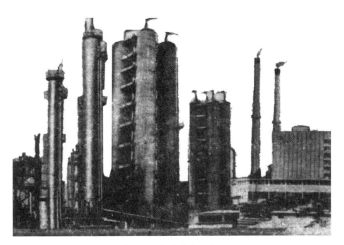

圖 89　東歐某化工廠

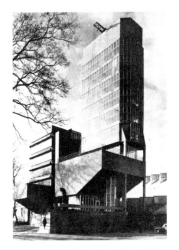

圖 90　英國萊切斯特大學工業館

於構成主義能手梅勒尼考夫 1927 年設計的前述莫斯科工人
俱樂部。盡量採用工業產品做建材也符合構成主義原則。斯
特林除在英國活動，還擔任西德建築專業院校教學工作。他
的設計不畫建築平、立、剖面而用均角透視解決，是一特點。
1975 年他設計西德兩博物館。阿基格拉姆一些建築與規劃的
新穎設想是借用他人的，例如「插掛城市」(Plug-in-City)把
預製房屋吊裝進入塔架，成為居住群。早在 1947 年柯布西
耶就建議向上空發展的抽斗式住宅（圖 91）以節約用地。這
設想在 1967 年在蒙特利爾市世界博覽會場由賽夫迪（Moshe
Safdie, 1938－）設計的住宅樓（Habitat）（圖 92）實現。後來
1970 年丹下健三在大阪萬國博覽會也照樣做了。

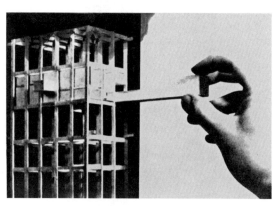

圖 91　抽斗式住宅

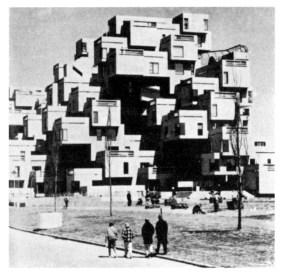

圖 92　蒙特利爾 1967 年世界博覽會場插掛式住宅

　　這集團（阿基格拉姆）富有敢於設想敢於搬借的特點。有的設計被指為反人性或狂妄，如行走城市（Walking City），房屋和一切都在動，因此起了破壞作用。

V 城市規劃

　　城市真正新規劃到 1830－1850 年間才開始。西方最早有關城規理論分見於公元前 1 世紀羅馬建築家維特魯威（Marcus Vitruvius Pollio）與 15 世紀意大利建築家阿爾伯蒂（L.B. Alberti）兩人所著書，對城市選址、牆溝門堡、街道方位，都有論述。城市改造萌芽於 16 世紀的羅馬，當時教皇把市內著名諸教堂用新闢大道聯絡，以供朝聖者交通便利從而增加施獻收益。大道可容 5 輛馬車並行，同時又引水入城，解決居民衛生生活問題。法王亨利四世，在 16 世紀末，修整巴黎紊亂市容，規定建築高度，開闢廣場，加寬街道，敷設路面，作為直到 18 世紀城規典範。

65. 奧斯曼

　　19 世紀拿破崙三世為炫耀王權、美化首都，委派奧斯曼（Georges-Eugène Haussmann, 1809−1891）自 1853 年起，改建巴黎。為預防叛亂，把主要幹道改直加寬，以利王家軍隊調動與槍炮射擊而消滅革命；果然在 1871 年對巴黎公社起義發揮了鎮壓作用。又籌設水源與排泄暗溝，作為市民衛生措施；改造陰慘小巷；建設街景、對景，林蔭大道，廣場公園；開放名跡，引鐵路進入市區，分設車站。現代化城市規劃從此開始。巴黎用 17 年時間變為最美麗遊覽都市。1889 年奧地利人西特（Camillo Sitte, 1843−1903）著《城市建設》（*Der Städtebau*），例陳歷史城市優美，但忽略交通這一因素，他只是純學院派理論家。

66. 霍華德

67. 花園城

　　百年來工業發展，人口激增，促使規劃理論起根本變化；城市建設不再從廣場街景出發，而着重於交通、功能分

區與大量平民化住宅一些迫切問題，這就使城規從 19 世紀下半葉開始引起重視且刻不容緩。作為最早發生工業革命的英國，工業帶來的污染、擁擠、犯罪等，早已促使人們關切而想盡改良辦法；開始在城市行政設管理機構，在規劃上不再追求藝術效果而注意經濟價值。針對工業發達的不良影響，首次出現有關規劃的書是 1898 年霍華德（Ebenezer Howard, 1850－1928）所著《明天 —— 和平改造的正路》〔*Tomorrow, A Peaceful Path to Real Reform*, 1902 年改稱《明天花園城》（*Garden Cities of Tomorrow*）〕，着眼於想從集中回到分散，把城市和鄉村各自優點組成為具有居住與工農業合作性質的花園城，基本原則是：一、居民密度適合愉快的社會生活，5 萬人為極限，分為 6 個區，包括所有各階級；二、面積 2430 公頃左右，包括城區和工農業用地，四周有綠帶（Green Belt）圍繞；三、土地公有。以此為根據，1903 年興建「萊奇沃斯」花園城（Letchworth Garden City），1920 年又興建「韋林文」花園城（Welwyn）（圖 93，後者 1952 年改為倫敦衛星城）。兩城人口各限最後 4 萬；離倫敦最近的是 24 公里。批評家指花園城浪費土地，是汽車時代以前的設想，其結果弄得既非城市，又非鄉村。蘇聯人則認為霍華德觀點只是資產階級知識分子的空想。1904 年世界最早規

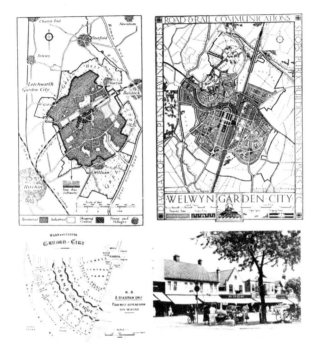

圖 93　英國花園城「萊奇沃斯」與「韋林文」規劃

劃期刊《花園城》(*Garden City*) 刊行，持續到今天改稱《城鄉規劃》(*Town and Country Planning*)，由「城鄉規劃協會」(Town and Country Planning Association) 印行，其前身是霍華德 1898 年創辦的「花園城與城規協會」(Garden City and Town Planning Association)。英國是城市規劃組織和刊物最

多的國家。最早確立規劃法律的是意大利，1865 年就限制
城市擴展，並對空地街道密度分區做出規定。瑞典、德國
1875 年也公佈類似法律。1909 年英國公佈城市規劃法案並
成立城規學院，培訓規劃人才；次年開始出版《城規評論》
期刊（*Town Planning Review*），作為這學院官方刊物。1926
年維也納舉行「花園城會議」。

68. 魏林比

1943 年英國成立城市規劃部。英國規劃理論由瑞典
吸取，於 50 年代建設首都的衛星城魏林比（Vallingby）
（圖 94），人口 6 萬，由 16-19 層公寓和低層住房組成建築
群。一些規劃用的新詞如「區域規劃」（Reginal Planning）、「總
圖」（Master Plan）、「綠帶」（Green Belt）等，都源出英國。

69. 蓋迪斯

70. 恩溫

英國規劃專家舉世聞名，理論權威最早推蓋迪斯（Patrick

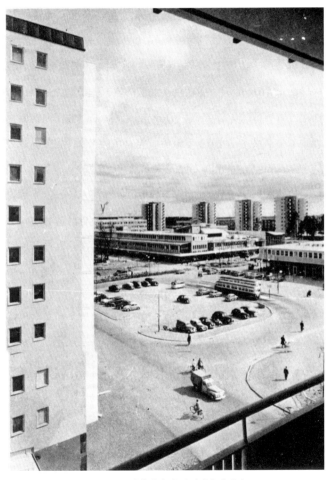

圖 94 瑞典首都衛星城「魏林比」

Geddes, 1854－1932），是生物學家，通過講演、展覽、旅行、設計方案來揭示城市陰暗與光明一面。他說過，「觀測在計劃之前，治療在診斷之後」。1915 年著《進化中的城市》（*Gibes in Evolution*），從社會、經濟的研究，聯繫到生活、工作，再引到市政建設。恩溫（Raymond Unwin, 1863－1940），理論家兼實踐家，1912 年喊出一句有名的口號「太擁擠沒好處」（Nothing gained by Overcrowding）。1920 年他著《城規理論與實踐》（*Town Planning in Theory and Practices*）。萊奇沃斯與韋林文兩花園城，都是他所規劃。他自己就住在倫敦郊區一處由他規劃的花園村內，認為只有這樣才真能了解設計的需要。

71. 阿伯克隆比

稍遲，又有阿伯克隆比（Patrick Abercrombie, 1879－1957），1933 年著《城鄉規劃》（*Town and Country Planning*）。他對戰後重建倫敦貢獻很大。1943 年主編《倫敦郡規劃》（*County of London Plan*），討論居民密度與就業，但孤立看交通問題。1944 年主編《大倫敦規劃》（*Greater London Plan*），討論復興工作，居民密度，規定內環、外環，較前

一年規劃又深入一步，被評為不朽之作。英國規劃理論與實踐有世界性影響。本世紀開始，歐洲主要城市郊區逐漸採用花園城方式佈局，首先是德國克虜伯廠在魯爾區一處工人村就仿花園城做法。1902 年德國組成「德意志花園城協會」（Deutsche Gartenstadt Gesellchaft）。俄國通過德國刊物發現了花園城並翻譯原書，1913 年也成立花園城協會，又於翌年出席倫敦召開的有關會議，人數僅次於德國代表團。1903年法國花園城協會成立。嗣後荷、意、美等國都有類似組織，以至也有花園城。但英國規劃先驅如霍華德還脫離不了浪漫村野風味的觀念，只不過認為現代城市人煙稠密，污穢醜惡；由於與拉斯金、莫里斯思想合拍，出於對城市的極端反感，而夢想城鄉一體，並未考慮時間因素，而空間、時間必須結合在一起，再也不能孤立看待。他的自給自足設想也由於種種限制而未實現；結果是與其他城市幾乎難以區分。但英國花園城街景的優雅，房舍變化多姿以及空地的靈活分佈，仍然給人以深刻印象。美國的伯納姆 1909 年所做芝加哥城市規劃，仍然強調秩序與美觀的偉大場面而忽視時間問題。他醉心於雄偉城市壯觀氣氛，發出「不要做小氣的規劃」（Make no Little Plans）的號召，被傳為笑柄。美國百年來工商業飛速發展，隨之汽車氾濫成災，導致郊區盲目擴散與市

中心的衰落。郊區居住與市場的紊亂分佈，造成視覺污染。但作為交通工具，汽車問題不可能加以否定而必須積極想出對策。

72. 鄰里單位

1929 年美國人佩里 (Clarence Perry) 首次提出「鄰里單位」(Neighbourhood Unit) 這詞：從交通安全觀點出發，車路圍繞這單位周邊，兒童入學以及零星購買等活動，都在單位以內而無須穿過街道，人口限在一萬左右。這方式被英國搬用在新城市建設。蘇聯利用「小區」解決，人口 6000 左右。史泰因建築師 (Clarence Stein) 是美國規劃家，自稱深受英國規劃理論影響。1924 年參加「日照園」新村 (Sunnyside Gardens) 規劃。1928 年設計「雷德朋」新村 (Radburn)（圖 95），首次採用鄰里單位做法，把車道與人行道嚴格分開，有時用立交；汽車開進死胡同和住宅前門聯繫，再由原路退出；行人則由另一條小街進出住宅的後門。這方式很快被他處作為榜樣。他 1951 年著《有關美國新城市》(*Towards New Towns in America*)，高度評價英國在城鄉規劃的成就。美國 1964 年成立「住房與城市發展部」HUD (Housing and Urban Development

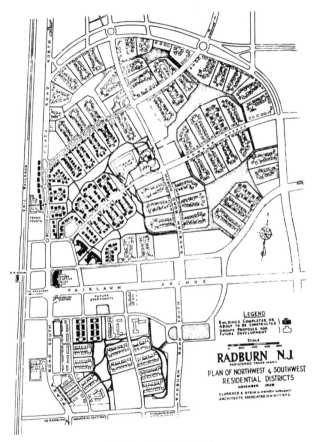

圖 95　美國雷德朋新村

Department）。由於城市貧民窟的存在，資本家響應「福利社會」口號，參與「城市更新」運動（Urban Renewal），拆掉破舊住宅，興建現代化公寓，但居住條件雖然改善，房租卻比原住所高幾倍，遷出住戶因無力付高價而不能遷回，甚至造成無家可歸的結局。政府又致力逐漸扭轉城市白人區與黑人以至其他少數民族區的分隔壁壘，使走向雜居，從而減輕民族矛盾。

73. 廣畝城市

憎恨城市者賴特感到城市龐大，有損居民個性，預祝城市的消逝，於 1932 年提出「廣闊一畝城市」（Broadacre City）計劃；目的是用汽車把城市帶到農村，城鄉結合，每家佔一塊矩形土地，面積 1–3 英畝（0.4–1.2 公頃），用簡單圖紙做參考依據，自建住房，每家變化多樣，避免單調；生活自給自足；每座城市人口 3000 左右。賴特希圖利用汽車普遍性通過這方案以達到疏散人口目的，把城市縮到村鎮大小，工農業兼備，以發泄他對城市尤其大城市的反感。目前美國當局正關心在東北各州一些城市在不停地擴散而引起成批簡陋住房與商店紛然雜陳，這正是賴特認為不可容忍的。

74. 埃那爾

　　稱得起現代規劃專家法國人埃那爾（Eugene Hénard, 1849-1923）作為 1900-1914 年間巴黎建築事務主管人，預見城市交通擁擠嚴重性，要設法解決。1913 年他主持的法蘭西建築規劃告成。參加規劃的有社會學家、經濟學家、政論家、工程師、建築家。他對城市交通，從地下到天空，想出多樣解決方案。他的論點和意大利未來派不謀而合，趨向於高速城市構想，被認為是當時本專業最傑出人物。

75. 戛涅

　　另一法國人戛涅（Tony Garnier, 1869-1948），1901 年提出工業城計劃，居民 35000 人，全部從事工業勞動。居住、工作、交通、文娛活動都嚴格分區，各不相擾。建築全用鋼筋水泥，具有平屋面、懸臂罩篷、明柱、玻璃一些特點，預示即將到來的新建築直率風格（圖96）。城市外圍有綠帶，綠帶以外是工業區，夾在鐵路與河流之間，和市區用公園隔離。居住區內設高速車道，行人與行車分開，住宅四面透空，不設內天井。1904 年展覽他的有花園城意味城市環境建

圖 96　戛涅工業城計劃

設作品。1917 年寫成《城市建設研究》一書。20 年代他有機會把這些特點用於里昂規劃，並於 1924 年著《里昂主要建設》。

76. 赫伯布萊特

再遲，德國的赫伯布萊特（Werner Hebebrand, 1899－1966）則已是國際城規工作者。1911 年起，他在德國從事民居設計，結合綠化、空氣、陽光，在規劃方面進行改革。納粹當政後，他去蘇聯，被委託做些往往是整個區域範圍規劃。第二次世界大戰結束後，在西德漢堡、漢諾威、法蘭克福等城市做規劃。

77. 荷蘭城建

荷蘭 1901 年頒佈詳盡城規法案。1917 年由貝爾拉格提供阿姆斯特丹南區擴展規劃。他使前進的表現派與傳統習慣協調，創新和保守勢力靠攏而取得和諧兼運用城規緊密結合民居特點，避免一般流行的單調矩形街區，用快慢兼具寬闊車道畫成直線配合曲線，由高度 4 層市房帶花園取得協和安詳街景。1928 年以實現當時的《雅典憲章》為目的，阿姆斯特丹成立公共工程局，由新塑型派萬‧伊思特林（Van Eesteren）主持規劃，統計 50 年內居民流動情況，把郊區分成一些萬人居民點；1935 年通過阿姆斯特丹總規劃。這規劃是花園城的變通方案規定每 10 年修正一次，以適應不斷變化的形勢，但保持原有的理想。鹿特丹戰後幾乎全部重建，市中心新闢一條步行商業街林邦街（Lijnbann）（圖 97），1953年完成，被評為典範無車區，主持建築工作的是范登布羅克（Jacob Van den Brock）等人，是鹿特丹學派最出色成就。

圖 97　荷蘭鹿特丹市中心無車區「林邦」

78. 西德城建

　　德國 20 世紀初在城規受貝拉格影響的如柏林南區的規劃。第二次世界大戰後，繼承 1927 年斯圖加特居住建築展覽先例，1957 年在西柏林翰沙地區（Hansaviertel）舉辦國際建築觀摩園地（Interbau）。主持佈置場地的是巴特寧（Otto Bartning, 1883－1959），在大片開敞綠化場地配置高、低與中層公寓。西德在大戰中損失超過任何國家。500 萬戶住房被破壞，230 萬戶住房全毀。戰後建衛星城 8 處，每處居民 10 萬左右。隨後又計劃再建 4 處。

79. 蘇聯城建

80. 線型城市

　　蘇聯 1928 年開始第一個五年計劃，首先發展重工業。為此，出現些新工業城市，如馬格尼托高爾斯克與斯大林格勒（今改稱伏爾加格勒）等。結合工業生產與草原式地理特點，規劃家認為線型城市（Linear City）最為理想。線型城市本是西班牙人馬塔（Arturo Soria y Mata, 1844－1920）在 1882

年的設想，把中央 40 米寬幹道長度無限伸展，每隔 300 米
設 20 米寬橫道，形成一系列 5 萬平方米面積街區，然後再
分為若干由綠化分隔的小塊建築園地。幹道專駛交通與運輸
車輛。蘇聯建築家米留廷（Nikolay A. Milyutin）把上述兩工
業城規劃成條形；工業生產、交通、文教、居住等區被劃為
6 個平行帶。全市人口 10 萬–20 萬，居住區與工業區用 800
米寬綠化隔離。居住區分為若干小區，每小區 6000 人左右，
有學校、商店、浴室、洗衣所。住宅 4 層高，配有餐廳、幼
兒園。幾個小區合設中學、俱樂部與行政管理機構。但在實
踐中，馬格尼托高爾斯克介於礦山與水壩間，距離太短，不
適合線型安排。伏爾加格勒則工業區離河太遠，無視河流運
輸的便利，以致都不能發揮線型城市優點。

81. 莫斯科總圖

　　蘇聯 1927 年完成基本規劃立法。線型城市理想使命是
連接兩處相離不遠舊城市（圖 98）。1933 年舉行莫斯科建
設總圖方案競賽，一些外國建築家應邀參加。但他們很少考
慮莫斯科歷史形成因素。賴特建議把全城拆光，代之以他得
意之作，每人「廣闊一畝城市」。柯布西耶則兜售他的星羅

圖 98 線型城市

棋佈高層玻璃建築群，都是不切合實際的。最後由 10 個工作組包括全蘇建築家、規劃家、工程師、經濟學家和醫衛工作者集中合作，1935 年完成莫斯科總圖，公佈成為法案（圖 99）。

蘇聯把這規劃作為社會主義城市典型，主謀出自 1932年就任莫斯科市總建築師西米歐諾夫（Vladimir Semionov, 1874－1960），他一度曾做過英國規劃家恩溫助手。莫斯科總圖規定以下各點：居民以 500 萬為限；把西南區劃歸市內；調整交通線鐵路網；全市劃為 13 個區，分居住、工業、文化、綠化等；減少市中心居民密度，市外設新居住區；全市繞以 16 公里寬綠帶；莫斯科變為海港，用運河與白海、波羅的海、里海、黑海連通，以實現彼得大帝夢想。1949 年蘇

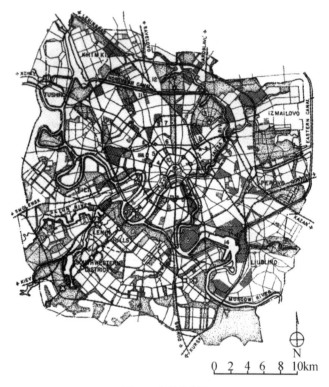

圖 99　莫斯科總圖

聯建築科學院制定新莫斯科建設總圖，基本按照 1935 年規
劃，準備推行到 1974 年為止。蘇聯由於 1700 座城市毀於第
二次世界大戰，是戰後建設新城市最多的國家。在大戰前夕
本來已建新城市 300 處，戰後又建 500 處左右，迄今仍在每

年出現新城 20 處。大戰後蘇聯按建築類型分全國為五大區，即北極區，波羅的海區，南蘇區，烏拉爾、西伯利亞區，中亞區與高加索區，按不同氣候、風俗習慣、技術和資源決定。蘇聯又分城市為 4 種，即工業製造城、科學中心城、療養城與衛星城。在土地公有和工商業不再集中於私人的條件下，社會主義城市是甚麼樣，有很多說法，如是否應讓大城市無限擴展，或疏散城市人口使城鄉結成一體？在居住建築，應該發展集中式公寓還是獨立小住宅？關鍵在於運輸、通訊、服務以及建築技術的發展水平。這需要較長時間根據實踐才可以下結論。

82. 英國城建

83. 新城

第二次世界大戰使英國一些城市最突出的如倫敦與考文垂，由於被轟炸而遭受嚴重破壞。為重建廢墟而制定的城市規劃法案也如百年前出於衛生觀點而制定的規劃法案一樣，都是全世界最進步典型。為減輕城市人口壓力，英國於 1946 年公佈「新城」（New Towns）法案。原則是謀求自給自足與

市民生活需要的平衡。隨後就陸續出現倫敦周圍的 7 座新城。由於舊城市仍在盲目擴展，又自 1960 年起，有必要再建一些新城。迄 1965 年已建新城 20 座，8 座屬於倫敦。新城離舊城市一般 30–70 公里，最遠 80 公里。人口 10 萬左右。1964 年計劃倫敦西南一新城人口定為 25 萬，是最大的。工人住近廠區，又得到商店、學校、文娛活動的便利。

84. 衛星城

減輕城市人口壓力另一辦法是英國戰後的衛星城（Satellite Towns），Satellite 這詞早在 1919 年就出現，是靠近主城的花園城。離母城不能太遠，因而也可分享母城的文化社會活動；既非大城市郊區也不是郊區的改造更不應該是宿舍城，人口至多 5 萬，全在本地工作。離母城最遠限 50 公里。1952 年公佈城市發展法案，把英國現有的小城擴大，以吸收大城人口。任何新建城市人口為避免車輛太多，都限在 50 萬以內。英國新城與衛星城運動，對德國和蘇聯產生影響已如前述，對法國也有影響。

85. 法國城建

　　法國從 1965 年開始，已建成 9 座新城；其中 6 座靠近巴黎。法國戰後最突出城建工作是 1947 年勒阿弗爾港口城市的重建，由佩雷主持。但他由建築觀點而不是規劃觀點出發，只停留在建築物本身而不像戛涅那樣把建築與城市聯繫起來；再加上全市建築用統一的 6.21 米模數，這模數是全部工程標準化預製化的專用依據。出於這原因，而且全部工程是在短期內同時進行而不是間歇積累，勒阿弗爾市容顯得單調呆板、缺少變化活潑氣氛（圖 100）。這也應歸咎於佩雷對

圖 100　法國勒阿弗爾港口城市重建後面貌

規劃修養有局限性。他的門徒柯布西耶就不同了。

柯布西耶城規觀點，有如他的建築觀點，具強烈獨創性。最早，也免不了受田園城思想影響；因而在本鄉設計住宅時，佈置些小園曲徑；以後又有過直線工業城設想。1922年他著有關規劃的書《現代城市》（*Urbanisme*），闡明他的早期觀點，即市中心區不再是市政廳或教堂所在，而是他在方案上（圖101）所主張的24座各60層高玻璃幕牆建築，供一批主管事業的經理們專用。左側是文化區，右邊是工業區。其他兩邊佈置工人住宅區。他的規劃思想是爭取減輕市中心擁擠，改進交通，開闢空曠綠地。城市人口300萬；當然，土地不再屬於私人，這正是「國際新建築會議」所主張的土改理論。他的規劃哲學是接受交通高速化的挑戰，道路按照行車速度分類，通過多層立體交叉。這是與未來主義想法一

圖 101　柯布西耶早期的理想城市中心

致的。1935 年他的《光輝城市》(*La Ville Radieuse*) 出版。

　　30-40 年代初，正是新建築遭受攻擊時刻，部分原因出自政治宣傳。柯布西耶這時致力於城規理論，並不具有可能實現的信心，例如 1942 年他提出工業線型城市方案，目的是配合戰時疏散需要而設計的。第二次世界大戰後，和第一次不同，並未起鼓舞解放作用，也未產生藝術創作流派。各地重建舊城市時也只重複舊輪廓、舊作風甚至利用戰前留下來的管線設備而不改變街道佈置。1945 年法國東部被轟炸城市聖迪耶 (Saint-Die) 籌備重建。柯布西耶的方案 (圖 102) 一反 1922 年他對市中心區觀點，這次把中心佈置成開闊步行廣場，幾座獨立建築從各處都可望到。主要有行政辦公高層建築、公共會堂和飲食商業店面。再北是「居住單位」公寓，南面是綠帶工廠區。這方案是柯布西耶有生以來首次與行政當局接觸的成果且具有廣泛影響，例如 1958 年波士頓市中心規劃就受到聖迪耶方案的啟發。但由於聖迪耶地方政權意見有爭執和派系矛盾，終未落實，後被另一折中主義方案所取代。柯布西耶要等到 1951 年昌迪加爾城的規劃才實現他的城市理想。

圖 102　法國聖迪耶市規劃方案

86. 道薩迪亞斯

　　50 年代國際規劃名家是希臘人道薩迪亞斯（Constantinos Apostolou Doxiadis, 1915－1976），在雅典學習建築後又到柏林大學學習工程。第二次世界大戰後任希臘設計部長，主持

全國 3000 處農村復興工作，又在印度參加聯合國設計測量機構。1953 年回希臘設事務所，接受城規任務，有助手 500 多人，包括考古學家、建築家、規劃家、工程師、社會學家等。他創一新詞「人類居住科學」（Ekistics），並指出居住建築在汽車時代，出於人口動力因素，要和時間聯繫在一起。他主持雅典「人類居住科學研究中心」，又負責雅典工科學院，學生 900 人，有來自外國留學生。他在希臘計劃全國公路網和雅典海岸發展，預言世界城市從下世紀 2100 年開始時由於交通速度，將打破區域甚至國界，彼此連接，例如從倫敦到伯明翰，從鹿特丹到斯特拉斯堡的萊茵河流域，成為他創造的又一新詞「普世城」（Ecumenopolis）。他的城規特點是沒有市中心，只有核心。如需擴充，只能由核心沿直線發展到市區邊緣。他 60 年代國際性任務有伊拉克城鄉調整計劃，巴格達擴充，巴基斯坦伊斯蘭堡規劃，美國底特律區域規劃，費城郊區規劃，巴西、加納等國家城市規劃，希臘新城規劃。1965 年在雅典召開「國際人類居住科學討論會」，總結他的世界性活動範圍。

VI 國際建築代表者

87. 阿爾托

有一些建築家經歷過新建築發展各個階段，也有在社會活動開始時就接觸國際風格。他們絕大部分迄今健在，有下述諸建築家：

聲望僅次於賴特、格羅皮烏斯、密斯、柯布西耶的是芬蘭建築家阿爾托（Alvar Aalto, 1898－1976）。他由於1927年設計前述的帕米歐肺病療養院（圖103）出了名。他在芬蘭以外作品如1937年巴黎、1939年紐約兩博覽會場芬蘭館，都用木材表達民族特點並寓有宣揚芬蘭這主要土產作用，這是他設計風格特色。1927年他設計芬蘭維卜利（Viipuri）城（1947年起割讓與蘇聯）圖書館，館的講演廳木條天花板做波浪形，以加強音響反射效果（圖104）。1938年紐約新藝

圖 103 芬蘭帕米歐肺病療養院

圖 104　芬蘭維卜利城圖書館講演廳天花板

圖 105　美國麻省理工學院學生宿舍

術博物館展出他的設計成就。作為人文主義者，他在芬蘭設
計許多居住和工業建築，盡量結合民族風尚，兼做些城市規
劃。1947 年他設計美國麻省理工學院學生宿舍（圖 105），7
層樓磚砌承重牆結構；由於戰時建材管制尚未解除而不能用

圖 106　西德不來梅市公寓樓　A—平面；B—外景

框架,但反而使目的在於使每間宿舍都能望見波士頓查爾斯河風景的蛇形樓,在外牆施工時取得對靈活彎曲更有利的條件。1960年左右,西德不來梅市一座22層公寓樓(圖106)的設計,每室平面做梯形,既得到外牆加長而擴大開窗與陽台面積,又避免平行分間牆的封閉感;這手法在其他地方多被採用。阿爾托在年歲上比賴特等四權威算晚一些,影響也不如他們大。和密斯一樣,也未曾留下任何著作。他具有如賴特的浪漫性格和對大自然的領會,在國外作品不如在芬蘭國內設計的建築具更大活力與信心。他有成熟的建築哲學,認為空氣、陽光在大自然中雖取之不盡,但從建築角度看,卻是最昂貴的。設計工作者無不熟知在外牆上多開一樘窗的代價。阿爾托歿後,意味着國際風格到70年代的終結。

88. 門德爾森

門德爾森(Eric Mendelsohn, 1887-1953)是本世紀能把新建築材料創造性地設計成為有機建築的傑出人物。他在柏林與慕尼黑經過訓練後,1912年開始工作,對剛問世的表現主義發生興趣,用以培養自己創作風格。1920年設計波茨坦愛因斯坦天文台(圖107),具強烈表現派造型。天文台本

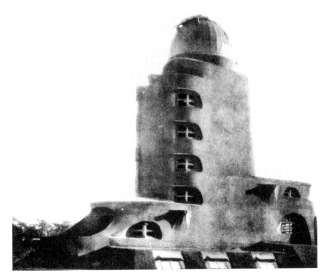

圖 107 波茨坦愛因斯坦天文台

來應該用鋼筋水泥顯示其可塑性,但由於戰後建材供應受限制,只得改用磚砌牆身加水泥抹面。完工後仍博得愛因斯坦「有機」二字好評。1925 年他設計列寧格勒紡織廠,這時已做柏林圈成員。30 年代設計一系列百貨公司,以斯圖加特肖肯百貨樓(圖 108)最有代表性。1933 年去倫敦,與當地建築家合作,翌年完成一座海濱俱樂部(De La Warr Pavilion)(圖 111)。此後又在巴勒斯坦設計醫院與大學建築。1941 年去美國定居。1945 年在舊金山,設計醫院和其他地區猶太教

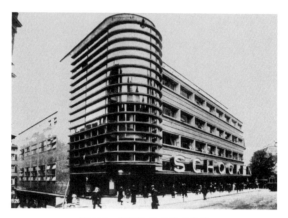

圖 108　斯圖加特肖肯百貨樓

圖 109　天文台方案速寫

堂，他所做表現主義建築風格的公共與工業工程毛筆速寫方案（圖 109，圖 110，圖 112）受高度評價，每圖都可以用建築手段實現而並非空想。

圖 110 肖肯百貨樓方案速寫

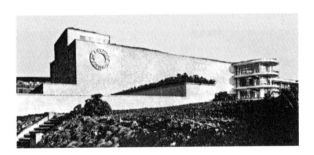

圖 111 英國海濱俱樂部

89. 夏隆

現在，與新建築時代相終始的，除前述的諾伊特拉，應該算西德的夏隆（Hans Scharoun, 1893－1972）。這表現派與柏林圈成員，居住和學校建築設計者，1927 年參加斯圖加

A

B

圖 112　柏林南郊製帽工廠
A—方案速寫；B—外景

特居住建築觀摩場地一座住宅設計，和當時名宿貝侖斯分庭抗禮。1930 年又設計西門子廠職工居住群。第二次世界大戰後，1956 年獲得方案競賽頭獎而着手柏林音樂廳建築工作（圖 113），1963 年完成，是表現主義風格最後作品，造型逼近雕刻領域。1978 年完成的西柏林新圖書館是最後作品。他的設計作風是不顧一切地追求功能而少注意到平面佈置和構造細部。他的成就還應列在德國新建築家前茅，被評為兩次大戰結束以後的新建築運動延續保證者。

90. 艾爾曼

西德的艾爾曼（Egon Eiermann, 1904－1970）是第二次世界大戰後和夏隆一併被稱道的建築家。他設計教學、工廠、百貨商店和一些政府委託的建築。1960 年完成法蘭克福一座函購出口公司大廈（圖 114），玻璃幕牆立面幾乎全被走廊扶梯空調設備佔滿，是首次突出地把科技表現在建築外觀。

91. 萊斯卡兹

萊斯卡兹（William Lescaze, 1896－1969）瑞士出生，莫

A

B

圖 113　西柏林音樂廳
A—內景；B—外景

圖 114 法蘭克福函購出口公司大廈

澤（Karl Moser, 1860-1936）門徒。莫澤在鋼筋水泥建築的
成就，被評為瑞士的「佩雷」，對培訓瑞士新建築後進起主要
作用。萊斯卡茲移居美國後，1932 年在費城與豪氏（George
Howe）合作設計劃時代性建築「費城儲蓄社團」銀行 PSFS
（Philadelphia Savings Fund Society）36 層大廈（圖 115），作
為親自把當時歐洲新建築設計觀點帶到美國的第一人，首次
在費城奠定美國的國際建築風格，為 5 年後到美國的格羅皮

圖 115　費城儲蓄社團銀行辦公樓

烏斯和隨後的密斯開路。但他的影響不大，工作也未充分
發展。

92. 斯東

斯東（Edward Durell Stone, 1902－1978）一度被賴特誇獎
為「有光明前途的青年」，1930 年設計紐約新藝術博物館（圖
116），用當時素壁橫窗新建築風格。50 年代起，他慣用花
格牆以便於在酷熱地帶遮陽通風，如 1958 年設計的新德里
美國大使館。這年他又設計布魯塞爾國際博覽會美國館（圖
117），直徑 98 米，是圓形花格牆懸索屋頂大陳列廳。1971
年他完成華盛頓甘迺迪文化中心建築。

93. 布勞耶

布勞耶（Marcel Breuer, 1902－1981）匈牙利出生，1920
年在維也納聽到包豪斯消息，於翌年赴魏瑪，作為包豪斯早
期畢業生，1924 年主管校辦傢具工廠。過一年，首次試製
彎曲鋼管桌椅，引起傢具設計革命。1936－1937 年間離德
在英國與當地建築家合伙工作，隨即去美國定居；在業務上

圖 116　紐約新藝術博物館

圖 117　布魯塞爾國際博覽會美國館

與格羅皮烏斯合作，兼在哈佛執教。由於他年紀較輕因而比格羅皮烏斯更接近學生群眾而留下更深刻印象。1946 年起到紐約工作。6 年後他與奈爾維等被選定設計巴黎聯合國教科文組織 (UNESCO) 總部建築群 (圖 118)，包括「Y」形平面 8 層高辦公樓、會議廳與各國代表公邸三部分。會議廳是前所未見的屋頂連外牆鋼筋水泥折殼造型。1966 年他完成紐約惠特尼博物館 (圖 119)。由於陳列廳面積須隨樓層上升而增加，外觀遂呈逐層懸臂倒金字塔形。這既有助於使館屋不同於其他鄰近建築遂引人注目而易識別，也是克服地心引力的絕技。這形式他最早用於德國一醫院建築方案 (圖 120)。他先受構成主義影響，後來是忠實功能主義建築

圖 118　巴黎聯合國教科文組織總部建築群

圖 119　紐約惠特尼博物館

圖 120 布勞耶 1928 年設計的德國某醫院建築方案

家，把工作展開於歐、美、亞、非大陸，並施加影響於同輩與後輩；最近參加與其他事務所合作的埃及「薩達特」新城（在開羅與亞力山大城之間）規劃，在居住建築群有可以隨時按需要而擴大的住宅設計。他的哈佛傑出門徒有約翰遜、魯道夫和貝聿銘。

94. 路易斯‧康

95. 費城學派

96. 文丘里

可以說美國傑出建築家自從賴特以後，應是路易斯‧康（Louis I. Kahn, 1901－1974）。賴特和芝加哥學派相終始，以後又走獨創道路。康則是「費城學派」（Philadelphia School）創始者，再加他的信徒文丘里（Robert Venturi）。

第三代的文丘里作為這學派早期骨幹又影響一些青年建築家，都是賓夕法尼亞大學建築系剛畢業的，應算第四代了。費城學派這詞初見於 1961 年。康氏出生於波羅的海愛沙尼亞；1906 年全家移居美國費城。他 1924 年畢業於賓夕法尼亞大學後，在費城幾處建築事務所當助手；1941 年起與費城一二建築師合過伙，然後於 1947 年自己開業。50 年代除在羅馬美國學院進修一年，在耶魯和賓夕法尼亞兩大學建築專業教學。在費城學建築時，深受法國教師克雷（Paul Philippe Cret）帶來的巴黎美術學院古典教育薰陶，而後又接受賴特、密斯、柯布西耶影響。1953 年設計耶魯大學藝術陳列館，部

署中蘊藏着密斯手法，如陳列廳靈活空間與清水磚牆玻璃窗的簡潔外觀處理。1958年費城的醫學生物實驗樓（圖121），如他1956年設計的特靈頓猶太中心浴室一樣，擺脫一般流行做法，把服務性從屬空間（Servant Space）如設備、交通用室從主宰空間（Master Space）即實驗室分離出來而獨立形成幾座豎塔，取得立面上前所未見的外觀，受到高度評價。1956

圖 121　費城醫學生物實驗樓

年設計加州薩爾克 (Salk) 科學研究樓，把研究室扭向海濱風景兼面迎海風。1969 年瑞士舉辦他的作品展覽。他由於印巴戰爭而未及見完成的是 1962 年設計的巴基斯坦東都達卡議會建築，採用地方做法與傳統材料創建大量磚砌圓拱牆。最後作品是 1977 年由助手完成的耶魯英國藝術展覽中心。外觀是光滑鋼筋水泥框架的樑柱，在每矩形面積內嵌不鏽鋼幕牆，搭配玻璃窗。承重與非承重部分界限清晰。照明在日間主要靠自然來源，利用天窗的百葉與障板隨太陽射角加以控制，取得均勻光線。康氏作品既屬新建築範疇又具有不同於一般新建築性格。作為個人，他是富有無畏、耿直、坦率精神的詩人和藝術家。他的建築學定義是「有主見的空間創造」(Architecture is the thoughtful Making of Spaces)。這肯定了建築的藝術含義；認為超過 30 米跨度就會影響空間範圍概念，就需要支柱以加強空間感。他指出古代勞動人民把牆的間距擴大，引進支柱是創造空間的開始。當然，擴大當在一定限度之內；他不用鋼支柱而慣用鋼筋水泥柱，又討厭機械設備，認為對建築造型起破壞作用，但後來不得不讓步，敬而遠之，劃歸域外，使處於從屬空間而不佔主宰空間。他不同意芝加哥學派「形式服從功能」學說，提出「形式引起功能」觀點 (Form evokes Function)，把功能放在次要地位，形式不變而

功能可變。費城學派比起芝加哥學派，工作量既沒那麼大，氣勢也沒那麼宏偉，時間可能也不那麼久。他對城市規劃也有自己的見解，認為城市不應分散而應將各種活動完全集中市內，24 小時無一空白點，這樣，市中心就不會衰退。1953 年他首次參加規劃費城市中心建築；迄 1962 年設計些塔式公寓。他發表過很多關於建築哲學理論；設計與規劃觀點產生的影響甚至波及建築專業學生們課堂習題。費城於 1978 年舉辦他 1928 年旅遊歐洲所作繪畫。

97. 史歐姆

史歐姆 SOM〔S（Louis Skidmore, 1897-1962），O（Nathaniel A. Owings, 190-1984），M（John O. Merrill, 1896-1975）〕事務所由三人於 1936 年聯合組成。第二次世界大戰後在對國際建築風格創造起推動作用。首先通過 1952 年這事務所成員本沙夫特（Gorden Bunshaft, 1909-1990）設計的紐約利華大廈（圖 122）奠定領導地位。隨後設計很多有名建築如 1957 年紐約大通曼哈頓銀行辦公樓，丹佛城空軍軍官學校建築群以及 1970 年芝加哥西爾斯（Sears）百貨公司 110 層辦公樓（圖 123），都是精心之作，具獨創風格。這設計組織算

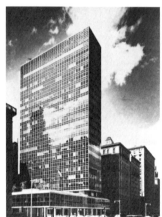

圖 122　紐約利華大廈

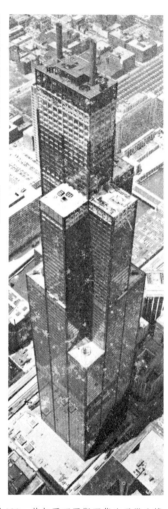

圖 123　芝加哥西爾斯百貨公司辦公樓

是私人事務所最大的，對受委託任務富有分析比較能力。紐約、芝加哥、舊金山、俄勒岡州都有事務所。

98. 新建築後期

從 1900 年前後一段算起，建築風格幾乎每隔 30 年一變，這脫離不了社會經濟消長與時尚和愛好的轉移。看來以後趨勢還可能照這樣規律走下去。上文所舉一些建築家，都從早期就投入新建築運動，經過國際風格階段，以迄「新建築後期」(Post Modern) 有的仍在活動。今天一批中年建築家，作為第二代，在日本如丹下，在英國如斯特林是在 50 年代前，而在美國大部分是 50 年代後，才開始露頭角，因而都應該劃入「後期」這一派，如：

99. 約翰遜

約翰遜 (Philip Johnson, 1906-2005)，本來在哈佛專攻古典文學，後來改習建築，是布勞耶門徒。30 年代主管紐約新藝術博物館建築展覽部，盡力於新建築宣傳，並於 1932 年與建築史家合著《國際風格》(*International Style*) 而把當時風行

的建築用這詞定下。1947 年著《密斯傳記》，大有助於抬高這德國移民聲望。他對新建築的熱情達到投入實踐地步，而於 1950 年完成自用住宅，是密斯剛剛脫稿的「范斯沃斯」玻璃住宅翻版。但他能避免密斯單純追求空間感，轉而綠化環境使具浪漫氣氛以調劑這住宅的嚴峻的幾何造型。隨之他引進一系列類似住宅設計任務，並於 1958 年協助密斯完成紐約 38 層西格拉姆辦公樓。他對建築歷史具廣泛興趣，這影響他的作品從高聳到古典；他自命為「新傳統派」（New Traditionalist）。1963 年完成的紐約林肯演奏中心「紐約州舞劇院」具有他賦予的古典精神面貌。他的作品富有文雅風格，謹嚴的構架，一絲不苟的細部，說明密斯影響之深。設計任務由博物館到辦公樓，尤以近期作品更具吸引力，如 1977 年完成的休斯敦市「本籌勒街口」（Pennzoil Place）一對 36 層全玻璃辦公樓（圖 124），兩座斜角互映，頂部單向斜坡，入口處覆 4 層高玻璃斜頂，是新穎罕見的造型。迎合新建築後期運動，他回到象徵主義兼用建築裝飾，主張聯繫歷史並注意與地方特色相協調；這正是他最近設計紐約美國電訊公司總部樓方案的主導思想。但這也引起爭論，如文藝復興式臨街正門，19 世紀開始流行的標準層垂直牆墩與玻璃窗相間，以及頂部山花傢具式處理，等等（圖 125）。評論家有的對頂部造型持批判態度。

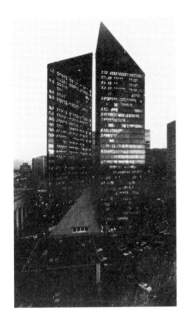

圖 124 美國休斯敦市本篤勒街口辦
公樓

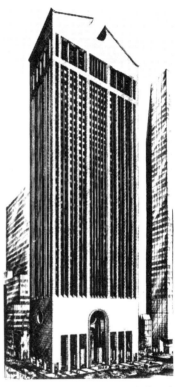

圖 125 紐約美國電訊公司總部樓已定
方案

100. 沙里寧

　　沙里寧（Eero Saarinen, 1910－1961），他父親（Eliel Saarinen, 1873－1950）於 1922 年獲得芝加哥論壇報館新廈方案二等獎，1923 年全家由芬蘭渡美定居。父子在建築業務合作一

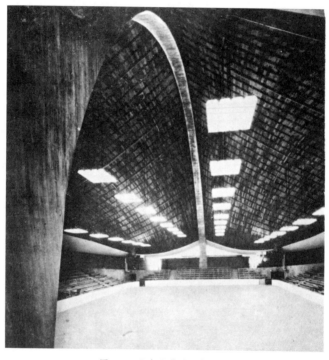

圖 126　耶魯大學冰球館內部

段時期後，他 1949 年贏得聖路易市傑弗遜紀念建築競賽方案頭獎。最早他本來受柯布西耶與密斯影響，但不久就背離了後者，在這之前，密斯強烈影響見於 1955 年他完成的底特律郊區通用汽車公司技術中心建築群，如圍繞中央湖泊三層樓玻璃幕牆平屋頂國際形式，但建築尺度和立面變化與彩色卻遠勝密斯的樸素工業古典。1958 年耶魯大學冰球館（圖 126），1964 年華盛頓杜勒斯航站候機廳（圖 127），他都設計為懸索屋頂。作為成功的少數建築授型家（Form Giver），如不早逝，他的成就會更大。

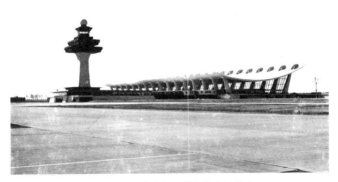

圖 127　華盛頓杜勒斯航站候機廳

101. 山崎實

　　山崎實（Minoru Yamasaki, 1912－1986）30 年代在紐約幾處事務所當助手後，1953 年獨立工作時主持設計聖路易市航站，用三個十字形筒殼組成候機大廳（圖 128）。他善於通過工業化技術把預製構件拼配細緻花紋以達到他所追求建築必須美觀（Delight）這一目的。作為密斯信徒，但卻比他有更加華麗的風格。1972 年他完成紐約「世界貿易中心」WTC（World Trade Center）（圖 129）。兩座相同方形平面，各 110

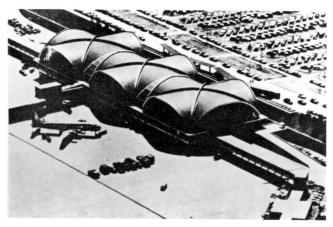

圖 128　美國聖路易市航站樓候機廳

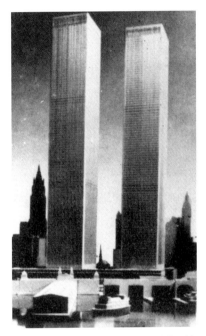

圖 129 紐約世界貿易中心 110 層辦公樓

層、高 411 米辦公樓並立,用預製鋼材方形管柱外包鋁板為
框架,分為兩層高一批依次裝配上升,作為承重「牆」。這
就把四面外圍結構形成為空腹方格桁架(Vierendeel Truss);
每層樓板下面長 18 米鋼桁架一端放在中央竪塔,另一端放
在外圍管柱上,使起橫向支撐抗風作用。密集管柱形成一系

列狹高玻璃窗，山崎說條形直立窗可減輕向外瞭望者居高臨下的眩暈感。兩高層建築周邊，佈置 4 座 7 層高建築作為商店、展覽、旅館、海關檢查使用。電梯安排也是創新做法，因為如按照傳統計算來佈置梯位，其數量之多幾乎把建築面積全部佔用；因此將第四十一層和七十四層兩處電梯間作為「高空候梯廳」（Sky lobby），乘客先由特快電梯從地面被送到兩候機廳之一，再分乘區間短途電梯到目的層，既減少電梯數量又壓縮電梯群的面積，因而使各層使用面積達到一般標準即 75% 左右。這「中心」是世界上第一對最高辦公樓，隨後在紐約、芝加哥繼續出現一些高達 110 層建築。

102. 魯道夫

　　魯道夫（Paul Rudolf, 1918－1997）是哈佛格羅皮烏斯與布勞耶門徒。1958 年起當過耶魯大學建築系主任。在設計上致力於按不同建築物要求，謀求適合功能，主要工作是完成些教育建築。1963 年設計耶魯大學建築專業教學樓（圖 130），外觀 7 層高，內部卻有 39 種不同標高。由於強調流動空間，造成使用上界限不清、互相干擾，最後使學生對校行政抗議而引起縱火事件。教學樓外牆水泥蓋面豎條用特製紋路模

圖 130 耶魯大學建築專業教學樓

板搗成，比柯布西耶的粗獷水泥還粗糙，不失為一種創新手法。在教學上他宣揚設計簡化哲學，指出割愛的必要；認為建築設計不可能把所有要求都予滿足，而只能重點突出地解決某些必須解決的問題。密斯的高度成就由於他設計時敢於犧牲某一方面要求；假如追求樣樣滿足，那他的作品就不會如此簡潔有力了。

103. 貝聿銘

104. 玻璃幕牆

　　貝聿銘（I. M. Pei, 1917-）中國出生，1935 年赴美。哈佛大學建築系布勞耶門徒。畢業後為一地產公司負責建築部門，1956 年完成丹佛市 22 層辦公樓。隨即自設事務所。1963 年為麻省理工學院設計地理科學研究所建築，又設計科羅拉多州空氣研究中心；同時兼完成加拿大蒙特利爾市馬利廣場 48 層辦公樓（圖 131），平面做十字形。1968 年紐約國際機場美國

圖 131　加拿大蒙特利爾市馬利廣場辦公樓

航空公司民航站候機廳完工。這年他設計的波士頓漢考克人
壽保險公司辦公樓破土。這大廈劃時代造型（圖132）是斜方
形平面，高60層，全部玻璃幕牆，風格有其高度藝術性的一
面，也有隨之而來的工業技術問題。玻璃幕牆引起的麻煩使
設計人一階段感到頭痛。外觀處理早已不是古典學派所要求
磚石體積的進出面投影，而是把幕牆當作一面鏡子反射環境
景物，藉適當光線與顏色使建築物似存在又不存在，顯得浮飄
甚至消失，簡潔形體有如失去重量，幾乎輕如日光。前述密斯

圖132　波士頓漢考克人壽保險公司辦公樓

50 年前夢想的探索方案，到此才徹底實現。[1] 但也有反面意見，說這種造型，看不出層數，感不到尺度，脫離地區，無視功能，內部結構和使用者工作活動全被遮擋。但有利的一面是幾厘米厚幕牆所佔面積比磚石笨重構造小得多，造價也較低，只是由於工業技術一時配合不上，玻璃邊縫會滲雨漏氣，隔熱性能差，擋風力也不夠強，當然，空調又是耗費能源的。最傷腦筋的問題是 1971 年，使用後有些玻璃開始破裂。1973 年一次暴風使玻璃遭受嚴重打擊，到 1975 年不得不全部重新裝配另一種玻璃。同時延致加拿大與瑞士結構學權威探索事故原因。最後決定強調框架剛性，把中心豎塔進一步加固，準備抵抗未來百年內可能出現的任何風暴。貝聿銘最近完成華盛頓國立美術館（原設計人 John Russell Pope, 1940 年竣工）擴建的

[1]　柯布西耶說過，建築歷史就是光的歷史。人們為爭取陽光而使之透過玻璃窗，到歐洲中古時代有顯著突破。在「半木架」（Half timber）樓房外圍，除木柱外，全是玻璃窗，到水晶宮而達到頂點。在框架結構建築大量採光，是本世紀 20 年代密斯提供的方案。1925 年格羅皮烏斯設計包豪斯校舍，部分採用玻璃幕牆，再由 1952 年的紐約利華大廈和 1958 年的西格拉姆辦公樓進一步定型。兩者都尚未達到外觀全是格子鑲清一色玻璃的極簡潔境界如漢考克這樣造型。不巧漢考克完工後，1971 年起就有玻璃偶然破裂，到 1973 年突來一次每小時 120 公里暴風，吹破玻璃（每片 1.4 米 ×3.5 米，全部幕牆 1 萬餘片）16 片；損壞 45 片，並軋破下層一些玻璃；到 1975 年陸續破裂而不得不用 2.5 厘米厚木夾板代替 2000 多片玻璃。最後全部改裝厚 38 毫米回火玻璃以代替原裝的兩層夾心（中央隔 14 毫米空氣）玻璃板。

「東廳」（圖 133）。由於巧妙地結合街道位置，克服了在複雜地形角度佈置平面的困難，建築外觀與原有石牆的諧調，以及帶玻璃頂天井大廳作為觀眾通過的空間，充滿節日氣氛，以調劑即將步入的各陳列廳嚴肅單調感。東廳的設計已開始脫離現代展覽建築原理而步入多元論領域，指出未來博物館建築的新方向。

圖 133　華盛頓國立美術館東廳

105. 丹下健三

106. 新陳代謝派

　　第二次世界大戰後，日本新建築領域中堅人物是前川國男，曾一度做他的助手的丹下健三（1913-2005）再加坂倉順造等。1960 年丹下的事務所成員菊竹居伸、大高正人、槙文彥、黑川紀章，目睹建築與城市面貌在不停地演變而提出「新陳代謝」學說（Metabolism），強調其中的成長、變化、衰朽的週期性，認為建築和城市是在不停地運動、改進與發展，這是社會成長相互關聯重要過程。新陳代謝派印發小冊子題為《新城市規劃創議》，並附規劃方案。社會是發展又是具備生命有機組織，生產生活設施要不斷改進以符合技術革新帶來轉變的要求，這是可以預見到的歷史規律。還有，城市中用插掛建築與立交方式，根據再生率分為等級，以使過時的建築單體或設備可隨時撤換而不影響其他單體。新陳代謝觀念主要來自丹下健三。他 1966 年完成的山梨縣文化會館（圖 134），是 8 層框架建築由三家文化組織合用。在長方形平面內佈置 16 個外徑 5 米，4 排圓形塔柱，既作為承重支點又是服務小間；在各圓筒內分設交通與空調設備以及盥洗

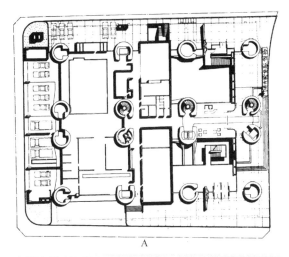

A

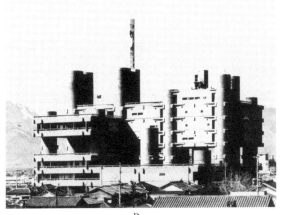

B

圖 134 日本山梨縣文化會館
A—平面；B—外景

等室。工作用室有的架橋通連，無室空位可接納擴充計劃，以符合新陳代謝主張。把圓塔作為輔助空間這想法來自費城學派康氏，在醫學實驗樓設計把主宰空間和從屬空間加以區別。新陳代謝派善於取用他人的設想加以改進，如仿照阿基格拉姆插掛方式在博覽會場地竪起的展品，或把傳統形式配入新建築。丹下總是想用日本固有藝術結合新社會要求，把傳統遺產當作激勵與促進創作努力的催化劑，而在最後成果中卻看不出絲毫傳統蹤跡，這是他的創作秘訣。

107.「代謝後期」

把丹下 60 年代「代謝」學說再推進一步，是最近「新陳代謝後期」（Post Metabolism）（以下簡稱「代謝後期」）理論派，以磯崎新為代表，通過方案介紹以說明理論的多樣性，從摸索中尋找矛盾。「代謝後期」的出現，有力地說明「新陳代謝」運動自身也正需要代謝。

108. 承重幕牆

新建築後期常見的造型，除玻璃幕牆，又有承重幕牆、

金字塔式、倒金字塔 (懸臂) 等。承重幕牆被呼為「新式承重牆」；1957 年漸次出現，是繼 1800 年前後新創的框架結構又一次創新。主要是把習用跨度較大的內部支柱全部移置外圍，變成密集垂直式或交叉式較細支柱，作為框架兼幕牆混合體，同時既承受垂直壓力又負擔水平荷載。有時長達 16 米跨度樓板底樑從中央豎塔伸到外圍支柱起支撐側壓力作用。有時整片外「牆」起應力薄板作用。克爾提斯等 (Curtis & Davis) 設計的匹茲堡國際商業機器公司辦公樓是 X 形鋼構件網狀承重幕牆 (圖 135)。丹尼爾等 (Daniel, Mann, Johnson & Mendenhall) 設計的同類型結構美國水泥公司辦公樓網狀承重幕牆，則用 X 形鋼筋水泥預製構件。幕牆承重結構由於樓下門面配合出入口要求寬敞，就把上層密集支柱全部截留在頭層上部一條深橫樑，樑下另排寬距支柱。前述紐約世界貿易中心也是承重幕牆結構。1961 年史歐姆事務所完成的布魯塞爾蘭伯爾銀行 (Banque Lambert) 8 層辦公樓 (圖 136)，每層用鋼筋水泥預製「十」字形構件裝配，構件中柱上下兩梢較細以適應彎矩計算要求，各構件用不鏽鋼連接，玻璃窗退到幕牆後 0.7 米。

　　高層建築傳統結構方式自從芝加哥學派以來，一向是框架在內，外包幕牆。60 年代做法有時相反，把框架暴露於

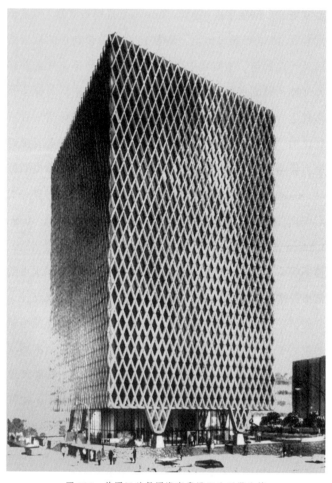

圖 135　美國匹茲堡國際商業機器公司辦公樓

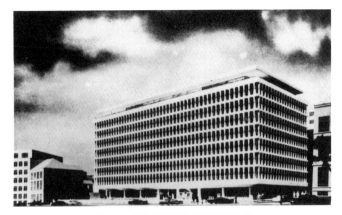

圖 136 布魯塞爾蘭伯爾銀行辦公樓

幕牆之外，有時兩者相離一米以上。優點是框架由於處在室外，如是鋼架則防火要求可降低標準；幕牆脫離框架則既平又直，使用面積就相應擴大。

金字塔式或階梯式造型上窄下寬，具有穩定感。在公寓或旅館建築，利於佈置陽台。這類造型首次見於前述 1914 年未來派聖埃利亞「新城市」方案構圖，1924 年又出現在巴黎索瓦基（Henri Sauvage）設計的公寓。1977 年岡德（Graham Gund）完成的美國馬薩諸塞州劍橋市「新凱悅酒店」（New Hyatt Regency）（圖 137），踏步式外觀使 500 間客房幾乎都能望見波士頓查爾斯河風景，陽台上的廣闊視角

圖 137　美國馬薩諸塞州劍橋市「新凱悦酒店」

有助於看得更遠更多。倒金字塔式或懸臂式上寬下窄，例
如前述布勞耶設計的紐約惠特尼博物館以及 1969 年凱勒曼
（G. Kallmann）等完成的波士頓市政廳（圖 138）。以上兩類
造型屢見不鮮。

　　另一種獨特高層造型是前述芝加哥西爾斯（Sears）百貨
公司 110 層辦公樓，由史歐姆事務所設計。1970 年決定的方
案是重疊式方筒承重幕牆造型，由底層的九格正方平面上升
到套「田」字平面，然後以「一」字形平面結頂，主要以中心
「口」字平面直升到頂作為核心竪塔。每方筒由邊長 22.9 米，

圖 138 波士頓市政廳

每邊用中距 4.57 米的 6 根鋼柱組成;鋼柱之間用深 1.02 米橫樑穿連。用鋼量比一般框架節省 1/3。外觀高低錯落有致,生動圖景四面不同。體積上留出一些空位使按業務發展用分期添築的筒形補滿,其靈活自如的佈局是任何其他高層造型所不易做到。這構思源出蘇聯建築家羅巴欽(Lopatin)1923 年作為構成派的莫斯科高層建築一例(圖 139)。做一比較,兩者何其相似!只要翻閱李西茨基 1930 年所著《蘇聯復興建築》中的插圖,就看到其中有些方案,似乎早已預見今天新建築後期作品的趨勢的一斑。

圖 139　莫斯科構成派高層建築一例

109. 薄殼

110. 托羅佳

　　鋼筋水泥特點是可塑性，用以搗製薄殼是最適合不過的材料。薄殼沒有樑、柱，專靠體形博得強度。由於僅僅出自

膜面支撐，因而比傳統鋼筋水泥結構輕得多。西班牙人托羅佳（Eduardo Torroja, 1899－1961）在馬德里國際薄殼協會工作時，主要通過模型試驗估量應力，計算則只做參考。

111. 坎迪拉

另一西班牙人、1935 年移居墨西哥的坎迪拉（Félix Candela, 1910－1997）於確定造型之後便求證於計算。兩人同時都把薄殼當作獨一無二處理空間的最經濟手段，引起穹隆、折殼、雙曲拱、桶殼等在各地推廣。但薄殼不適用於多雨和氣候極端冷、熱地帶。1952 年坎迪拉為墨西哥大學設計的宇宙射線實驗館（圖 140），為使射線容易透過，水泥薄殼厚度僅 16 毫米，1957 年他在墨西哥首都附近「花田市」（Xochimilco）設計薄殼餐廳（圖 141），用 8 塊各厚 40 毫米預製雙曲拱拼成如一朵覆地蓮花，面積 900 平方米。沙里寧 1955 年設計的麻省理工學院圓形禮堂（圖 142），三腳落地，1/8 球面薄殼，以及 1960 年設計的紐約環球航空公司四腳落地鳥形薄殼候機廳（圖 143），都具獨到塑型構思。迄今最大薄殼建築是巴黎 1958 年完成的由卡米羅等（Camelot, De Mailly & Zehrfuss）設計的國立工業技術中心（CNIT）陳

圖 140　墨西哥大學宇宙射線實驗館

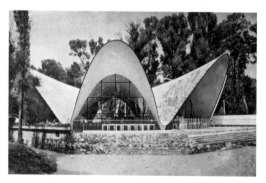

圖 141　墨西哥花田市薄殼餐廳

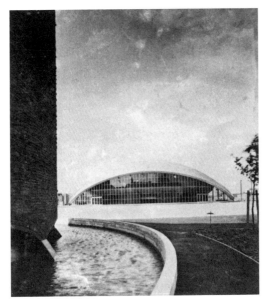

圖 142　美國麻省理工學院圓形禮堂

圖 143　紐約環球航空公司鳥形薄殼候機廳

圖 144　巴黎國立工業技術中心薄殼陳列廳

列廳（圖 144），三角形平面，雙層各厚 60 毫米鋼筋水泥薄殼頂，三個支點相距 260 米。1956 年澳大利亞政府公開徵求悉尼港歌劇院建築方案，丹麥建築家伍重（Jørn Utzon, 1918－2008）中選。他的方案是 8 隻殼體屋頂，坐在花崗石牆身，遠望如白帆近岸，極富詩意。（圖 145）

　　但這具有高度想像力構圖，在施工階段出現重重困難；如殼體結構問題和殼體由於斜臥而產生力學問題，使工程造

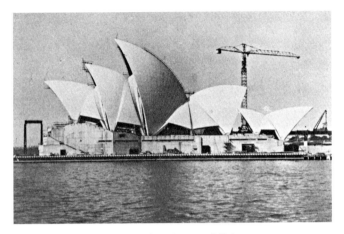

圖 145 澳大利亞悉尼歌劇院

價超出預算 10 餘倍，時間也拖 17 年[1]，到 1973 年才完工。
紐約環球航空公司候機廳薄殼施工也夠麻煩，除 130 幅施工

[1] 伍重學建築專業。在巴黎遇見過柯布西耶，到美國曾在賴特處學習，又和密斯接觸過。1945 年在赫爾辛基阿魯普事務所工作半年，又在瑞典工作三年，50 年代主要設計居住建築。1956 年悉尼歌劇院建築方案得頭獎之後，用獎金周遊世界，1964 年到中國並遊南京。歌劇院工程的反覆曲折，糾葛困難，加上澳洲政治背景，使他進退維谷，終於辭去任務，由澳洲政府委託當地建築工作者把歌劇院工程完成。但殼體屋頂結構計算和施工還是由他和阿魯普（Ove Arup, 1895－1988）幾經研討，再做出最後決定，把殼體改成預製雙曲肋架，上敷水泥面層，外鋪白色陶片。阿魯普在哥本哈根工科大學畢業後，對英國「泰克敦技術團」感興趣而到英定居，1934 年和這集團合作過。1938 年起他的倫敦事務所主要承擔建築結構計算工作，享有威望。

圖之外，還須補繪 200 張支柱模板圖紙，上述兩特殊實例說
明開始設想薄殼造型時未曾預料到的棘手問題，但成果卻是
驚人的圖景。

112. 富勒球體網架

按照傳統保守看法，薄殼已經很難列入建築領域，只因
體形新穎造價經濟而遭青睞，但自重更輕造價更低，完工最
快的是網架。美國富勒（Buckminster Fuller, 1895－1983）的
球體網架構思基礎，出自地球是以最小面積包含最大體積這
一原理，謀求用最少材料，贏得最大空間；他的哲學和密斯
的「少就是多」相對應，是「少裡求多」。他用高拉力金屬杆
聯結成為基本單位是三角形六邊形等網狀球架，每杆既承
受拉力又抵抗壓力，運輸輕便，裝配時網架本身就是腳手，
即使不熟練工人也能於短時間拼接完成，外包一層透明塑
料，最適合臨時性陳列，如加拿大 1967 年蒙特利爾國際博
覽會美國館（圖 146），就是用他所制定的 76.2 米直徑半圓
球體網架外罩薄膜的 8 層高度展覽廳。他本來設想用球體
構築物解決廉價大量住房問題，於 1927 年就試製用梱木夾
板拼配成為直徑 12 米圓頂住宅，即他所稱的「精悍高效」式

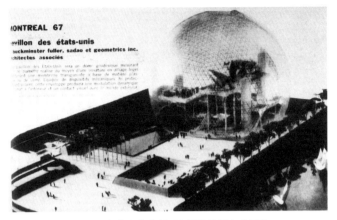

圖 146　加拿大蒙特利爾市國際博覽會美國館

（Dymaxion）居住建築（圖 147）。試把這住宅與賴特設計的本世紀初住宅比較，賴特只不過是首次，但卻未曾觸及科技皮毛的革新，而富勒才是真把科技當作建築神髓的革命。富勒又在 1946 年試製金屬板圓頂住宅。不過，對亞洲第三世界有現實意義的，倒是他利用 1.8 米竹竿編結網架構成為 7.6 米直徑球體的住宅；這有賴於對節點用料、設計與土法製造的經濟性、大量性的研究。他的最大膽的設想是用圓頂網架包蓋芝加哥市以提供恆溫條件，以及用直徑 3.2 公里圓頂網架把紐約市北半的商業區 300 萬居民包在下面，以便控制氣候。球體網架在世界各地多被運用。他和康氏同時在耶魯大

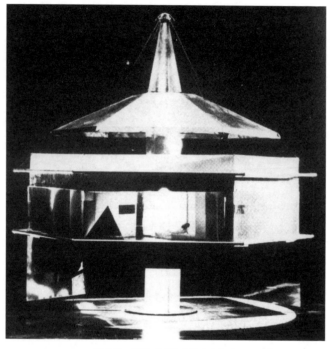

圖 147　富勒「精悍高效」式住宅

學任教，因而他的結構哲學也影響路易斯・康設計的耶魯大
學藝術陳列館屋頂與樓板承重密肋樑三角分佈方式。

總之，薄殼派、網架派還多少聯繫到某些建築造型，至
於豎竿張網做法，儘管也是處理空間一種經濟手段，畢竟處
於建築之外，屬「阿基格拉姆」的「虛無」範疇了。德國人奧

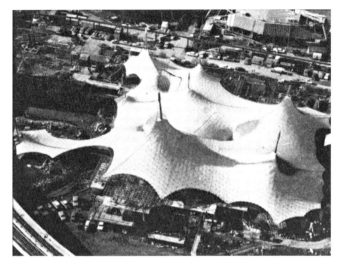

圖 148　加拿大蒙特利爾市國際博覽會西德館

托 (Frei Otto, 1925–2015) 專長於懸索屋頂、充氣結構；此外，
他 1967 年在蒙特利爾國際博覽會場設計的西德館（圖 148）
是豎鋼管張網，蓋塑料屋頂。但比他還早的是「阿基格拉姆」
成員普賴司與其他人 1961 年在倫敦動物園設計的張網鳥籠
（圖 149），這對鳥類來説最是「賓至如歸」，乃極合邏輯的體
裁。奧托也有像富勒的設想，建議在兩座山相距 40 公里之
間拉懸索以吊掛下面的覆網城市。球架、覆網的輕便本質，
完全符合「阿基格拉姆」賦予建築的消耗性與臨時性，既裝

拆容易,又投資低廉。本來,建築發展傾向於從重到輕,從不透明到透明,從虛偽到真實;看來,富勒的探索對推動將來建築趨勢起有力作用。

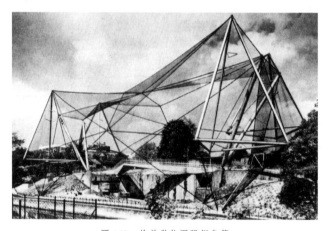

圖 149　倫敦動物園張網鳥籠

Ⅶ　新建築後期

上文綜述自從 19 世紀中葉以來建築的演變，以及各流派原委與相互的交叉和影響。1870–1910 年 40 年間，約 15 種不同建築藝術風格問世。雖然水晶宮放出新建築曙光，瓦格納 1895 年所著《新建築》一書又強調建築時代性，但名副其實的新建築到 1911 年才出現，即格羅皮烏斯設計的鞋楦廠。

113. 純潔主義

隨後，又有他 1926 年完成的包豪斯校舍與翌年斯圖加特居住建築展覽。這些建築造型特徵都是平屋頂、大片玻璃以及潔白牆面，因而被貼上繼承表現主義的純潔主義（Purism）標籤。這期間除門德爾森 1920 年設計的波茨坦天

文台充滿曲線，造型全趨向直線方盒體。斯圖加特居住建築展覽幾乎包括歐洲先驅建築家全部參加活動，這就奠定國際形式調子，達到新建築純潔主義完全成熟階段。

114. 新塑型主義

這時期流派如以密斯為代表的新古典主義（Neoclassism）和回到新藝術運動時期的新自由派（Neoliberty），以及繼續與立體主義畫派相聯繫，風格派信條，強調建築的清晰幾何規律的新塑型主義（Neoplasticism）等。1932 年約翰遜和建築史學家希區柯克（H. R. Hitchcock）合著《國際風格》（*International Style*）一書。「國際」這詞襲用 1925 年格羅皮烏斯所著《國際建築》，把「國際」風格作為新建築主流，迄這時為止，正是另一個建築史學家班納姆（Reyner Banham）所稱的第一機器時代（The First Machine Age）建築。他稱 1931 年以後為第二機器時代。國際建築除 30 年代在德國與蘇聯受到批判，在其他地區則流行直到 50 年代。早期可用包豪斯校舍（1925 年，作為國際風格開始）和巴塞羅那德國館（1939 年）為代表，晚期以 1950 年前後密斯設計的芝加哥一些高層公寓與沙里寧 1951 年設計的通用汽車公司技術中

心為代表,這風格排除裝飾,追求容積不追求體積,講勻稱而不是對稱。回顧 30 年代,從新建築權威如賴特、密斯、柯布西耶作品中,仍然看到既與本世紀初有強烈對比而又兼具彼此顯著不同的個人風格;但久之其他人的設計就千篇一律,似曾相識但無所表現,缺乏表情而且過於標准化、典型化、機械化;過於單調磽薄,無論建築功能如何,不管是教堂或學校,都用同一形式處理;再加上人情味不夠,尤其把人降低到抽象地位,使在企業財團高大建築面前望而生畏;利華大廈、西格拉姆大廈,都不過宣揚工商企業至高無上,表現資本集中和操縱市場;否定傳統審美觀念,許多新措施新設備由於有些還在試用或因經驗不足而非完全可靠,以及偶然有的屋頂漏雨甚至技術上出些事故,這又使人們不免向往昔日的經久耐用、寬窄稱身、能源要求很馬虎的建築物了。但也有人認為還是方盒子效率較高,興建方便,也較為經濟。這又轉到密斯的直線條造型,因而引起今後建築向何處去的問題。新建築純潔派的光白牆面容易污損這一事實,導致改用粗獷水泥蓋面,並且,只要不是直線盒子國際形式就有出路,因而又出現曲線曲面,幾乎重溫本世紀開始前後的新藝術時代舊夢。

115. 新建築後期

典型者例如法國朗香聖母教堂、悉尼歌劇院以及紐約環球航空公司鳥形候機廳，這些都是 50 年代中期發展出來的稱為「新建築後期」(Post-Modern) 作品。「後期」是對新建築一種反應，是中年建築家創作的新方向，從沙里寧反對總是沿用單一形式、康氏總丟不掉巴黎美院古典拐杖開始。新建築後期既非不停地革命，也不是不停地革新。「後期」這詞，本是 1949 年胡德那特 (Joseph Hudnut) 在文章中所提出，被詹克斯 (Charles Jencks, 1939-) 於 1976 年引用而再現並被肯定下來。

美國建築教育直到本世紀 30 年代仍然沿襲巴黎美術學院傳統。著名建築家從芝加哥學派開始就多由巴黎畢業，建築專業院校有的也請法國教師。格羅皮烏斯與密斯 1937 年前後相繼到美國定居，從教學崗位對美國建築哲學施加影響，把美國人從追隨法國建築思想扭轉到追隨德國；但這都是外來文化，而真正土生土長的美國權威除賴特外，應是富勒。由於他不是建築家而是技術家，完全從嚴格科技觀點出發，對國際建築提出一系列疑問。比如柯布西耶於 1928 年設計的薩沃伊別墅，富勒認為根本不能稱為機械時代建築，

而只不過在水泥框架磚牆外面披一層有別於過去的新外衣，只不過建造在機械時代，和他所想的機械化毫無共同之處。倒是他自己設計比薩沃伊早一年的前文提過的「精悍高效」式住宅，卻屬於名副其實而非比喻的「居住機器」。這是一種易消耗住宅，由 6 面又薄又輕金屬牆板搭配雙層透明塑料，吊掛於容有機械設備的金屬豎筒周圍；其組成既接近飛機製造精神，也與倫敦水晶宮輕靈構件預製裝配施工的觀念相符合。斯特林的觀點則與富勒相反，認為空間桁架、張網帳篷、塑料氣泡等高技術結構，都單調無趣；只適用於臨時性展覽會場；他寧願設計一座技術普通、造價公道、材料方便的建築；這說明他和阿基格拉姆主張有不一致地方。如果薩沃伊別墅是建築，則富勒的住宅，就介於建築非建築之間，這牽涉到評論標準。

116. 新歷史主義

新建築後期一些主要支流，如歷史主義者（Historicist），始自 50 年代的意大利。設計時引入巴洛克曲線，施工時雜砌水泥板塊帶不齊的接縫，倒退至古羅馬與中古時代點滴作風；把新的舊的混在一起，把美的醜的混在一起。美國 60

年代的約翰遜，拋棄了密斯的準則，另謀出路，不再用直線
方角而轉向弧券洞。山崎念念不忘高矗式建築美。丹下健三
利用日本傳統木構架露明樑頭，通過鋼筋水泥使之實現，作
為一種民族形式，如他 1958 年完成的 9 層樓香川縣廳舍。
文丘里 1960 年起試用裝飾線角、古典柱式，在居住建築改
用坡屋頂和圓券窗門等歷史形象。聯繫到前述約翰遜紐約美
國電訊公司總部樓方案風格，不管是高層還是小住宅，兩人
互相呼應，這都説明窮則思變，物極必反的規律。

117. 新純潔主義

新純潔主義 (Neo-purism)，這派要從建築上排除一切垃
圾，但純潔並不等於簡單。第一次世界大戰後，20 年代開
始的純潔主義建築，流行到 1932 年，主要以密斯為代表。
純潔主義者打掃工作的努力中，把一些合理因素也搞掉，甚
至抹殺建築功能。新建築潔白牆面的特點產生容易污損的缺
點，因而被國際風格建築取代。至於新純潔主義，只不過是
20 年代作風的復活甚至是表現主義的重演。今天，愛因斯坦
天文台很容易用鋼筋水泥再造一座。但許多富有雕刻性的新
純潔建築造型被認為沒甚麼意義甚至惹起反感。

118. 新方言派

新方言派（Neo-Vernacular）是 20 世紀新建築與 19 世紀磚石建築混合體，70 年代在英國開始成為居住建築熱門形式。回到坡屋頂、磚牆和厚重細部處理，以及居住建築圓券門、細高窗，模仿石砌預製水泥塊外牆，這些都是人們（包括使用者在內）熟悉的「語言」。在這點上，除英國慣用磚牆外，與美國的文丘里歷史主義作品難以區分。這派建築作品據說在鄰里中有助於培養和睦氣氛，能起通過建築影響改造人們行為態度的作用。

119. 新樸野主義

新樸野主義（Neo-Brutalism），1919 年柯布西耶把設計的住宅用粗水泥蓋面，稱為 Beton Brut。他在 30 年代做些住宅方案，用毛石、陶土磚、樹幹，信手拈來的材料，不熟練工人甚至房主自己也可以施工。50 年代他設計馬賽居住單位，由於造價限制而把鋼筋水泥樑柱停留在模板木紋狀態。約勒住宅（Maisons Jaoul, 1954－1956）鋼筋水泥過樑和清水磚牆任其露明不再蓋面。這種古拙做法與 30 年代初薩沃伊

別墅光平潔白牆面適成對比，具有不偽裝不隱瞞忠實態度，
這正符合清教徒精神而被英國建築家 1954 年給貼上「新樸野
主義」標籤。這年，諾福克郡完成一所學校，比密斯做法還
簡素，因而成為新樸野主義代表作，以迎合當時英國建築事
業的艱難，也嘲弄了新人文主義者左派。斯特林這時也把城
市建築情調轉向鄉村。新樸野主義不但在材料與結構表現坦
白，即設備管道線路也任其暴露；既在建築上保持率真，又
具有領會對本世紀初開始的新建築追求實際與原則標準的更
深含義。粗獷水泥做法也影響美國、日本、意大利建築造型。
新樸野主義既不同於富勒極端機械主義也不是一場革命而仍
屬新建築範疇，在不推翻新建築同時，把它再推進一步。

　　除上述新建築後期一些支流以外，還有新傳統派（Neo-
Traditionalist）、激進折中主義（Radical Eclecticism）、新理性
主義（Neo-Rationalism）、後期功能主義（Post-Functionalism）、
新構成主義（Neo Constructivism）等。

120. 建築期刊

　　新建築流派有的在組成時發表宣言，闡明宗旨與活動目
的，更有發行定期組織刊物。出版商建築期刊也經常登載建

築家工作成果、言論與活動以及設計風格及趨勢,加以討論與評價。最早問世的是柏林 1829 年的建築雜誌。1891 年美國出版的《建築實錄》(*Architectural Record*) 從未間斷,到今仍照常刊行。1893 年開始發行的《瓦工》(*Brick Builder*) 後改稱《建築論壇》(*Architectural Forum*)。英國於 1896 年始刊行《建築評論》(*Architectural Review*)。第二次世界大戰後美國又出版《進步建築》(*Progressive Architecture*)。法國則 1930 年首次發刊《今日建築》(*Architecture D'Aujourd'hui*)。德國 20–30 年代有關新建築期刊是《新建築形式》(*Moderne Bauformen*)。這些期刊無不搶先登載新建築成長動態,而《建築實錄》和《建築論壇》又分期介紹賴特作品專欄甚至有時專刊發行。英國的《建築評論》更對新建築近來發展和趨勢引人注目地加以探討。

121.「國際建協」

建築家國際性活動始自 1867 年歐洲成立的「建築師中央協會國際委員會」(Sociètè Centrale des Architects Internationale Comité),後改稱「國際建築師常設委員會」(Internationale et Permanent Comité des Architects)。1932 年法國雕刻家布

洛克（André Bloc, 1896–1966，《今日建築》創刊人）與瓦戈（Pierre Vago）訪問蘇聯時，和其他國家建築師會面後，於莫斯科創設「建築師國際聯合會」（Reunion Internationale des Architectes），曾開會兩次。1948 年在瑞士由 23 個國家代表決定把已解散的「建築師國際聯合會」與「國際常設委員會」合併，改稱「國際建築師協會」UIA（Union Internationale des Architectes）（以下簡稱「國際建協」），法國的佩雷任名譽會長，英國阿伯克隆比任會長。參加會議的達 400 人。隨後每隔二三年開會一次。1955 年在荷蘭召開的第四次大會，接納中華人民共和國為會員。1958 年在莫斯科第五次大會上選我國為副主席之一，1961 年連任到 1965 年。這時已有 60 個會員國。1972 年在保加利亞召開第十一次大會，我國從 1967 年起失去聯繫以後，這次重新派人參加。這又是第一屆世界大會，到會 54 國，2000 人與會。1978 年會議在墨西哥召開。歷次討論項目有民居、學校、文體活動建築，還有城市規劃，建築工業化，建築師職務、義務等；會場有時展覽會員作品，都對新建築起促進作用。回顧 1927 年「德製聯盟」主辦斯圖加特居住建築展覽，是建築家國際活動的開始，1932 年維也納公寓建築展覽除法、德、奧、荷的建築家參加，還擴大到包括美國建築家的設計，但這些還是小規

模合作。世界性廣泛聯合則肇始於 1928 年的「國際新建築會議」。這會議 1959 年不再繼續，就由「國際建協」作為世界性唯一組織，代表所有建築家對新建築運動的促進。

122.「蓬皮杜中心」

　　巴黎 1977 年完成一座最新型文化宮──「國立蓬皮杜藝術文化中心」(Centre National D'Art Et De Culture Georges Pompidou)，巴黎雖然有以羅浮宮為首的很多藝術博物館，但都不過只作為承襲傳統古物的堆棧，缺乏陳列的靈活性與普及作用，缺乏現代多種多樣文化的廣泛交換與流通措施。60 年代法國文化部長馬爾羅建議成立一座 20 世紀大博物館並邀柯布西耶參與建館設計，當時柯布西耶認為館址應在市中心而不該如選定的偏僻西區而謝絕合作。政府總理蓬皮杜從 1969 年就要求在市中心區建一新圖書館。恰巧布伯格 (Beaubourg) 高阜兩年前拆除百年以上的商場① 而讓出一片空地，就在商場原址之東按蓬皮杜設想把圖書館設計擴大，

① 巴黎的宏偉鐵架玻璃中央商場 (Halles Centrales)，1853 年由巴爾特 (Victor Baltard) 設計興造，作為奧斯曼改建巴黎的開端，供百萬居民消費活動。1967 年拆除，曾引起保存派一陣抗議。

包括藝術作品展覽、電影音樂演奏、戲劇音響研究，以及工業美術設計；把視聽覺藝術活動完全集中於一座大廈之內。另外又設餐廳、商店、飲食店、停車場，準備每天接納一萬人，使鄰近居民、學童、藝術家、工業家、工人都有機會參加活動，使這中心成為文化超級市場。1969年舉辦建築方案國際競賽，收到來自71國方案691件。評選人有美國的約翰遜、丹麥的伍重、巴西的尼邁耶等，而以法國建築家為評選主任委員，結果由意大利人皮亞諾（Renzo Piano, 1937-）伙同英國人羅傑斯（Richard Rogers, 1933-）得頭獎。建築平面48米×166米，高42米，6層（圖150、圖151、圖152、圖153），預製裝配，鋼管鋼條樑柱都由西德克虜伯廠經鐵路運來，這中心的大廳四周是玻璃幕牆。為強調空間

圖150　巴黎蓬皮杜中心第二層平面圖

圖 151　巴黎蓬皮杜中心外景 (一)

圖 152　巴黎蓬皮杜中心外景 (二)

圖 153　巴黎蓬皮杜中心自動梯立面

完整性，把水、電、空調、管道、電梯、自動梯都移置室外。[①]
內部天花板面滿佈設備管線，隔牆不到頂。最大膽的建築家
都不敢設計出這樣的「工廠」；人們稱這是神化了的英國阿基
格拉姆作風。這中心一反傳統用石牆封閉的展覽建築外觀，
而代以玻璃幕牆，利用透明體象徵散佈文化作用的富有活力

① 　蓬皮杜中心暴露室外的設備和管道，都用強烈顏色區別：交通用具塗紅色，
　　水管綠色，空調藍色，電路黃色。

智育寶庫。外罩透明塑料的露天自動梯把觀眾由地面送到各層大廳，同時通過這空中走廊眺望巴黎全市。開幕後頭一年這中心每日有兩萬以上參觀者，其中不少只是為了到屋頂一看市景。除真誠關心文化者以外，也有追求消費節日氣氛的群眾。蓬皮杜中心的出現，引起議論紛紛。早在 1925 年，柯布西耶在巴黎萬國博覽會場設計的「新精神」館，就惹起「這是不是建築」的疑問。今天，人們又一次問，這「中心」是建築嗎？具有諷刺意味的是，巴黎美術學院主持建築風格一二百年以來，突然間令人看到以工業建築手段處理公共建築。這意味着敲學院的喪鐘。布伯格地區本來滿佈從 17 世紀以來二三百年形形色色的舊老建築物，被包在中間的蓬皮杜中心和環境如何調和？但有些人就是要求新與舊的強烈對比。柯布西耶在哈佛大學 1962 年完成的視覺藝術展覽館也是如此。評論者更指出蓬皮杜中心的設計人太過於歌頌科技，突出地表白水、電、暖通設備，而不是宣揚藝術文化，因而違背建築使命。但今天的藝術文化，有別於古典藝術文化，陳列館面貌也不可避免隨之改變。蓬皮杜中心具煉油廠化工建築面貌（圖 154），而不像羅浮宮，就是因為它不僅是時代產物，而且為 21 世紀建築風格預定調子。蓬皮杜中心（以下簡稱「中心」）和倫敦水晶宮對照，「中心」的內部

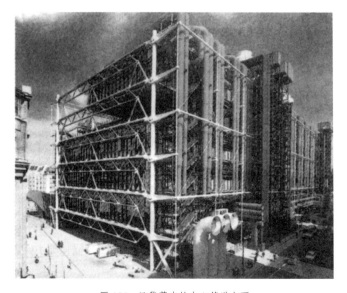

圖 154　巴黎蓬皮杜中心管道立面

（圖 155）和水晶宮內景（圖 2）沒甚麼兩樣。「中心」外觀，
既具鋼材構架精神如 1937 年巴黎國際博覽會「新時代」館
（圖 84），也與前述法蘭克福函購出口公司樓（圖 114）難以
分辨。水晶宮與「中心」相隔 120 多年，但基本精神未變。
「萬變不離其宗」，變來變去，正如法國諺語所說，「越變越一
樣」（Plus ca chango, Plus c'est la meme chese.）。

圖 155　巴黎蓬皮杜中心內部夾層（工業美術設計中心）

創造者的頌歌
——讀《新建築與流派》

　　擺在面前的這本書——《新建築與流派》，篇幅不大，外表平常，和它所包含的深邃內容頗不相稱。在書裡，童寯教授為我們描繪了現代建築由萌芽、成長到繁榮的鮮明而完整的全景。著者在將近 80 高齡時寫成的這本書，不僅僅是為了給知識界提供有關新建築流派的知識，而且是他長期注視世界上建築動向，有所感、有所期望而發。著者以探索中國的建築方向為出發點，把世界現代建築發展過程所經歷的曲折坎坷，引為經驗教訓，希望有助於人們開闊眼界，展望未來，不再重複我們也曾經歷過的那種坎坷曲折的歷程，多些科學性，少些盲目性，創造出無愧為世界上高度文明、高度現代化的人類工作與生息的環境。

　　我們所說的新建築，區別於歷史上以天然材料和陶質材

料為主，用手工操作和體力搬運為主的方法生產出來的建築物，而是使用水泥、鋼材、玻璃以至合成材料為主，裝備有先進的設備系統，採取先進的結構方法和機械化、工業化方法生產的建築物。新建築的發展歷史，大約有 100 多年了。這也是建築領域新生事物戰勝並取代舊事物的過程。

新建築誕生的標誌，著者定為 1851–1852 年建造的「水晶宮」——英國倫敦國際博覽會陳列大廳。他強調指出了它在技術上的先進性。當時，鋼鐵、水泥、玻璃已開始用於建築，但是，佔統治地位的仍是傳統的建造方式古典主義形式，新事物的優越性或不可替代性並未充分展示。而這一次，陳列廳面積很大而工期要求非常短，傳統的技術和形式對此無能為力，只得讓位於使用新材料和先進結構，預製裝配、施工迅速的新建築。優勝劣敗，先進代替落後，這是必然的結果。

正如作者所指出的那樣，水晶宮只是一個萌芽。它還不具備普遍的說服力，它的功能性質特殊，而且屬於臨時性建築。但是水晶宮畢竟展示了新穎的造型與前所未有的空間效果，因而它在歐洲引起的轟動久而不衰。即使僻處德國鄉村的農舍屋壁，也懸掛着水晶宮的畫片。它說明，新的現實，新的造型，創造新的美感，並推動新的美的追求。

　　著者指出，真正作為新建築開端的，應是 1911 年由現代建築主要創始人之一、德國人格羅皮烏斯設計的法古斯鞋楦廠（在今聯邦德國的阿勒費德）。這座工業建築用鋼架結構和玻璃幕牆，最早使用轉角窗。新穎的造型處理，完全與古典原則對立，擺脫了手工操作的繁縟與堆砌，簡潔明快，令人耳目一新，體現了新建築的性格。

　　風格流派約有 15 個之多，著者都扼要加以介紹，如意大利的未來主義、荷蘭的風格派、法國的立體主義、德國的表現主義等。就中，著者特別對蘇聯構成主義（constructivism）的命運深有感觸，於此反覆致意，所述頗詳。

　　蘇聯的構成主義成立於 1920 年，在整個 20 年代是蘇聯建築潮流的主導力量。十月革命的勝利，使西歐許多現代建築代表人物為之歡欣鼓舞，他們認為，新的建築最能體現時代精神，因而寄期望於蘇聯，認為只有它才是新建築馳騁的廣闊天地，於是紛紛前往蘇聯為建築設計獻計獻策，從而使蘇聯建築界出現了空前的繁榮。這 10 年被後來的建築史家稱為「雄姿英發」的新建築運動時代。然而，1928 年，柯布西耶設計的莫斯科合作總部大廈卻被「無產階級建築師學會」斥為「托派幽靈」。自 1930 年以後，蘇聯官方也對抽象藝術（包括構成主義的建築思潮）漸生疑慮，認為它與「資本主義世界

沆瀣一氣」，不再予以支持，而與所謂「現實主義建築風格」重修舊好。原來支持構成主義的教育部的盧那察爾斯基見狀也一改過去的思想觀點，轉而支持古典主義折中主義，認為必須含有古典成分才夠得上社會主義創作。在蘇維埃宮的設計競賽中，一切現代建築的優秀方案（包括柯布西耶的方案）均被否決，而古典主義的約凡等三人的平庸方案卻得以獲勝。這是用行政命令方法規定建築發展方向的結果。約凡方案（頂端是 100 米高的列寧像）雖然始終未付諸實施，而構成主義卻因遭到打擊從此一蹶不振。由於此後長期沒有正常的學術爭論和方案優劣比較，結果造成思想的窒息和創作上的僵化。這種局面，直到 50 年代中期才開始有所轉變。在今日蘇聯，現代建築又復成為主流，不僅對柯布西耶設計的莫斯科合作總部大廈的好評，早在 1962 年就已達到高潮，而且，蘇聯建築界還出版了構成主義的設計作品集，作為對先驅者的追念。

　　構成主義儘管受到西歐的影響，畢竟是在俄羅斯形成的。在其間起到重要作用的，便是後來成為構成主義代表人物之一的李西茨基，「但蘇聯一些保守派竟認為構成主義完全是資本主義技術產物！」著者在談及李西茨基這位令人尊敬的建築家時，以深情的筆觸寫道：他「雖然出身於資產階級知識分子家庭，又在德國受過高等教育，但努力成名之

後，不貪圖在資本主義社會所享有的學術地位，在關鍵時刻，難易去就之間，毅然做出決定，回到革命後的祖國，過着篤信共產主義的一生」。李西茨基堅持20世紀的建築是社會性的這一理想，主張通過建築，改進勞動人民的生活條件。他援引歌德的話說：「我是人，那就意味着是戰士。」他身體力行，終生為實踐這一崇高的理想和信念做不懈的鬥爭。然而，資產階級知識分子家庭出身的愛國者，在封建血統論——唯出身論的歧視下，往往備受壓抑和冤屈，尤其使人痛心的，是把學術上的異同（且不論孰是孰非）混同於政治上的是非，這對科學事業的發展，是極為有害的。在我國，對於建築思想上的爭論，也曾出現以行政命令的手段，上綱上線，橫加干預。創作上的生動活潑局面，也因之長期窒息停滯。這一嚴重的教訓，是值得我們永遠記取的。

為著者一唱而三歎、稱讚不已的是現代建築運動的怪傑法國人（原籍瑞士）柯布西耶。他一生中對現代建築的發展做出了傑出的貢獻，並提出了許多富有預見性的想法。他不但勇於在創作上進行探索，而且不斷大聲疾呼、著書立說，對保守的折中主義予以抨擊。他遭遇坎坷，一再挫敗，但屢敗屢戰，毫不氣餒。他在蘇維埃宮設計競賽失敗後，分別致

函盧那察爾斯基與莫洛托夫（方案評選主席），認為「這一決定給蘇聯建築生動力量拖後腿」。其後事情的發展證實了柯布西耶這一預見。著者對日內瓦國際聯盟總部大廈設計競賽的描述非常生動：柯布西耶的方案功能合理，照顧到交通、音響、造價和建築與周圍自然風光的關係，是一個傑出的構思；這方案事後遭到折中的修改，使他大為氣憤，向國際法庭提出申訴，卻未被受理。「於是，四平八穩、毫無生氣的國聯大廈，遂脫稿於認識落後、建築落伍的幾位庸材之手。」（本書 108 頁。這一段話上，附有國聯大廈竣工外觀全景圖，其風貌很容易令人聯想起我國常見的四平八穩的對稱式設計。）童老寫作的筆調是冷峻而客觀的，但褒貶臧否卻力透紙背，著者的見解與傾向亦深寓其間，這正是唯大手筆方才擅長的「春秋筆法」。

柯布西耶受思想落後者的排斥，轉而結社立說，高樹現代建築旗幟。他 1928 年倡設的「國際新建築會議」（CIAM）是一個很有影響的組織；該會議於 1933 年提出的《雅典憲章》，指出城市功能四要素是：居住、工作、交通與文化。這是人類認識建築發展歷程中一個重要標誌，儘管它還存在未能考慮到城市人口激增帶來的影響及其對策的缺陷。

　　第二次世界大戰之後，柯布西耶的理論和實踐被國際社會普遍肯定。紐約聯合國總部建築群方案，就是以他的構思為基礎，由美國人哈里森完成的。他的馬賽居住單位 (Unité d'Habitation)，印度旁遮普邦昌迪加爾首府建築群，都給世界很大影響。他的朗香教堂，處處是曲線、傾斜面、不規則開口，好像蓄意與通行的慣例對立，但卻生動而充滿詩意。在這裡，柯布西耶提供了一個技術服從於空間藝術的典範，為他的多樣化思想做了重要補充。柯布西耶已於 1965 年去世了。蓋棺論定，著者這樣評價這位新建築運動的怪傑：

　　　　柯布西耶工作 60 年的一生，是抱怨孤僻、坎坷失望的一生。所做方案，儘管具劃時代構思，有的卻不被接受，已建成作品也毀譽參半，因而自認是受害者。但到了晚年，他確實也得到應有的評價，受到絕大多數人推崇。如果沒有柯布西耶其人，儘管仍出現新建築，但卻是不夠理想的新建築。……他於 1965 年在地中海濱游泳後心疾突發而歿。靈柩被抬到巴黎羅浮宮，棺上覆蓋着法蘭西三色國旗，由國家衛兵站崗護靈。來自希臘電報要把他遺體葬在雅典衛城；印度電報建議把骨灰撒在恒河上空……

　　著者以如此深情的筆觸來描述柯布西耶身後的備極哀榮，固然是為了對這位百折不撓的先驅者表示崇敬，但它也從一個側面反映出一位對人類做出貢獻的建築師在文明社會中所得到的應有尊重。在我國，建築師的地位和作用是一個令人感慨的話題。他們常是說了不算，可有可無的角色。無怪任誰說了幾句膚淺的老生常談，即可被視作「建築專家」了。人們從一些建築物上也可以看到官僚主義背離科學與實際留下的印記——在單元式高層大寓正中，偏要加貼一個誰也不走的大門以顯示堂皇氣魄；幾十米高的大廈頂部，一定要加一圈挑出來好幾米的大檐口；在古剎園林中隨意拆改開闢小汽車通道。松下喝道，花上晾褌，誰大誰說了算，建築師卻得不到應有的尊重。如果這種情況不改變，又怎麼會產生出柯布西耶那樣的狂飆式人物呢？創造我國建築的新風格這一任務，作為社會分工，理所當然地落在了建築師身上（領導者只有檢查、督促的責任，而無越俎代庖的義務），它取決於建築師（包括培養他們的教育體制）能否勝任，但也同時取決於整個社會對建築創作的艱辛和意義的理解。建築的規劃和設計，是高難度的創造性勞動。創造一個美好的、充滿生機活力的、科學的環境，對於人類的健康發展，其意義是怎樣估計也不會過高的。我們相信，隨着建築師的地位在我

們社會中的不斷改善和提高，創新環境的逐步形成，像我們這樣創造過長城、故宮、高塔、虹橋等優秀古代文明的民族，一定能創造出不亞於世界任何民族的現代文明。這是閱讀過本書對柯布西耶的述評後必然會產生的感觸與聯想。

　　著者並不太推崇美國本土的建築思潮。美國有過一個芝加哥學派，但在風格上並沒有產生世界性的影響；出過一個賴特，有許多奇妙構思，對現代建築發展做了很大貢獻，但是沒有普遍意義。著者指出：「美國建築教育，直到本世紀30年代，仍然沿襲巴黎美術學院傳統。著名建築家從芝加哥學派開始就多由巴黎畢業，建築專業院校有的也請法國教師。直到格羅皮烏斯與密斯1937年前後相繼到美國定居，從教學崗位對美國建築哲學施加影響，把美國人從追隨法國建築思想扭轉到追隨德國。」美國著名建築師中，很多是30年代、40年代移民美國的歐洲人和亞洲人。歐洲的影響主要來自德國「包豪斯」。「包豪斯」的創始人格羅皮烏斯是實幹家兼教育家，他是工業化大量生產、預製構件和標準設計的先驅人物。著者認為：格羅皮烏斯、柯布西耶和吉迪翁（理論家，《空間、時間與建築》的作者）是國際新建築會議的三位主要活動家。

著者總結了 19 世紀中葉以來建築的演變和流派的相互影響，看到現代建築經歷了萌芽到成長的過程，大師們各有自己獨特的性格，之後，說：「久之，其他人的設計就千篇一律，似曾相識但無所表現，缺乏表情而且過於標準化、典型化、機械化，過於單調礎薄，無論建築功能如何，不管是教堂或學校，都用同一形式處理」……於是，出現「新建築以後」（Post Modern 有些人譯作「新建築後期」）的階段。著者列舉「以後」的一些分支流派的表現，說：「這都說明窮則思變，物極必反的規律。」「以後」思潮在我國建築界引起很大興趣，青年一代尤為嚮往。有人斥為無知妄說、妖言惑眾，有人認為大有道理、發人深省。著者並未對此加以簡單肯定或否定的判語，而是認為，「以後」的出現是合乎規律的，是針對「現代建築」或國際式的缺乏個性的一種反應。這種要求不是功能的，也不是技術經濟的，而是美學的，聯繫到人的心理因素。確實，現代新的建築理論，涉及人的行為心理，涉及人與周圍自然界的關係、生態環境等等，認識比過去複雜而深刻多了，這無疑是一種進步。

建築的美學問題尤其是一個複雜而重要的問題。我們不能迴避。現代建築擊敗古典主義、折中主義，首先並不在於它的美學理論，而在於它在技術上功能上的合理、先進，同

時又經濟的優越性。然而，人們並不是為了技術和經濟本身而建造建築；建築畢竟是為滿足人們的各種需求而存在，其中，也包括美的滿足。美感要求應同現代技術相協調（否則它會成為障礙而被淘汰），但是又要滿足人們多樣化的要求；單調乏味不行，要豐富多彩，富有個性。有人主張改造趣味、改變傳統的習慣的美學觀點以適應技術的發展，有人在現代化技術的基礎上嘗試多樣化的途徑。這就是當前實際情況。我們不能說何者是唯一正確的方向，也許兩種傾向將長期並存，互有消長。著者在提到二者時並無偏袒：改造趣味，可以蓬皮杜中心為典型；而多樣化追求，則提到「費城學派」的路易斯·康——這是著者同時代的老系友——和文丘里。康的口號是「有主見的空間創造」，著者指出，「這肯定了建築的藝術含義」；著者稱讚康作為個人「是富有無畏、耿直、坦率精神的詩人和藝術家」。

著者在現代建築方面的視野是開闊和全面的。他用了整整一章寫城市規劃問題——當代建築理論的中心問題。綜合了若干個體的城市，如無整體觀念，就不能正確處理任何一個局部：廣場、單體建築、道路、綠化等等。他列舉了近代城市規劃理論（它們主要是針對大城市人口集中的弊病提出

的藥方）如：英國的花園城市和新城建設、美國的鄰里單位、蘇聯的小區規劃等等。1978 年，國際新建築會議在秘魯發表《馬丘比丘憲章》（*Machu-Picchu Charter*），「強調建築必須考慮人的因素，要結合大自然，結合生態學；要和污染、醜陋、亂用土地和亂用資源做鬥爭」。對現代建築的任務提出新見解，具有指導性的綱領作用。

美國建築評論家克賴斯東（Craston）說過：「建築是唯一涉及每一個人的藝術。」今天，能夠離開建築面生活的人大概極為罕見了。建築是人創造的，而人類因此又改變了自己的習性和體質，依賴於人工環境的存在。任何人都關心自己的住房、工作場所、商店、街道，乃至城市、公園、名勝休息地，等等。現代建築的範疇早已不是單純可以由建築師來解決問題的了。著者的願望，除了對建築界提供歷史回顧和規律性的認識之外，也希望引起更多的人來注意建築的發展，關心建築問題的爭論和動向，共同建設美好的生息環境。

就在本文的寫作過程中，83 歲高齡的童老不幸去世。這無疑是一個不可彌補的損失。童寯教授長年埋首學術，不求聞達，因此建築界以外的人，了解他的生平和治學經歷的人是很少的。

童先生與我國近代著名建築家楊廷寶、梁思成、趙深，以及現在還健在的陳植先生等，都是 20 年代赴美國賓夕法尼亞大學建築系留學的先後班同學。學生時期，童先生即以學業優異著稱。1929 年，童先生學成返國後，應梁思成、陳植先生的邀請赴東北大學建築系任教。1931 年起接替梁先生擔任系主任。這個系儘管為時不長，但卻培養出諸如張鎛、劉致平、劉鴻典、郭毓麟等不少著名的建築家。

「九一八」事變後，童先生到上海與趙深、陳植先生創辦華蓋建築師事務所。童先生早年所受的雖是嚴格的古典形式訓練，但他一生中卻始終主張創新，反對復古，這是極為難能可貴的。童先生的創作，風格凝練而豪放。解放前他曾參加過前中央博物院（現南京博物院）的建築方案競賽，而榮膺優勝首獎的卻居然是一個絕對復古的方案而擯斥了他的方案，童先生為此終身抱憾。在本書中，他對約凡方案和日內瓦國聯大廈的議論，實在是感同身受，既是為柯布西耶抱屈，也不妨看作著者的夫子自道。

童先生對於祖國古代的文化遺產極為珍視。早在 30 年代，他便曾獨自一人調查江南園林，用步測畫下了重要園林平面，積累了大量寶貴資料，寫成了《江南園林志》一書。對於歐洲的古代建築，他的造詣也頗深。在古今中外的建築

方面，他的知識之淵博是非常罕有的。他是真正的大師和泰斗。這只要讀一讀本書的附註，就可略窺一斑。

建國 30 多年來，他一直在南京工學院任教，常年徒步往返 10 里到校工作，他一生淡泊樸素，每天坐在閱覽室中固定的座位上埋頭閱讀研究各國建築書刊，並辛勤摘記，做了大量筆記和索引。他的襟懷有如光風霽月，他把融匯着自己心血的筆記和索引，陳列在閱覽室中任人隨意利用檢索。對於我們這些學子，他答疑解惑，閱文改稿，從無倦色。失去了這樣一位可親可敬的師長，作為他的學生，我不能不感到由衷的悲痛。

童老治學有着廣泛的興趣和宏大的計劃，他一生積累的素材，只是在近幾年才開始着手整理。1978 年以來的大好形勢，激發了他的寫作慾望，他的文章有如不竭的泉水一樣奔湧而出。可惜，死神趕在了他的前面，這位倔強的老人沒有來得及完成自己的計劃就與世長辭了。他在生命的最後一段時間裡，仍然克制病痛的折磨趕寫文章的情景，至今猶歷歷如在目前。

《新建築與流派》是一本歌頌新生事物、歌頌建築史上的先驅人物的書，而著者童老自己正是在中國探索新建築道路的先驅人物之一。這篇粗陋的文章，既是為了使更多的人理

解其著作旨趣，事業與理想，也是為了對尊敬的童寯老師表
示紀念。

<div style="text-align: right">

郭湖生

（本文原發表於《讀書》1984 年第 6 期）

</div>

童寯（1900–1983）

字伯潛，滿族。中國當代傑出的建築大師、建築教育家。相繼求學於北京清華學校和美國賓夕法尼亞大學建築系。留學期間，曾獲全美建築系學生設計競賽二等獎（1927年）和一等獎（1928年）。1930–1931年任東北大學建築系教授。1932–1952年在上海與建築師趙深、陳植共同組織華蓋建築師事務所。該所設計工程有南京外交部大樓、上海大戲院、上海浙江興業銀行大樓等近200項。1944年起先後在重慶和南京兼任中央大學工學院建築系教授。1952年後在南京工學院（今東南大學）建築系擔任教授，直至逝世。作品有造園學巨著《江南園林志》，以及《東南園墅》《造園史綱》等。

責任編輯	許琼英
書籍設計	彭若東
排　　版	周　榮
印　　務	馮政光

書　　名	新建築與流派
作　　者	童　寯
出　　版	香港中和出版有限公司 Hong Kong Open Page Publishing Co., Ltd. 香港北角英皇道499號北角工業大廈18樓 http://www.hkopenpage.com http://www.facebook.com/hkopenpage http://weibo.com/hkopenpage Email: info@hkopenpage.com
香港發行	香港聯合書刊物流有限公司 香港新界大埔汀麗路36號3字樓
印　　刷	陽光（彩美）印刷有限公司 香港柴灣祥利街7號萬峯工業大廈11樓B15室
版　　次	2020年6月香港第1版第1次印刷
規　　格	32開（128mm × 188mm）296面
國際書號	ISBN 978-988-8694-57-0
	© 2020 Hong Kong Open Page Publishing Co., Ltd. Published in Hong Kong